宜蘭美術館
Yilan
Museum Of Art

真善美聖的實踐者

—藍蔭鼎的生命與藝術—

蕭瓊瑞 著

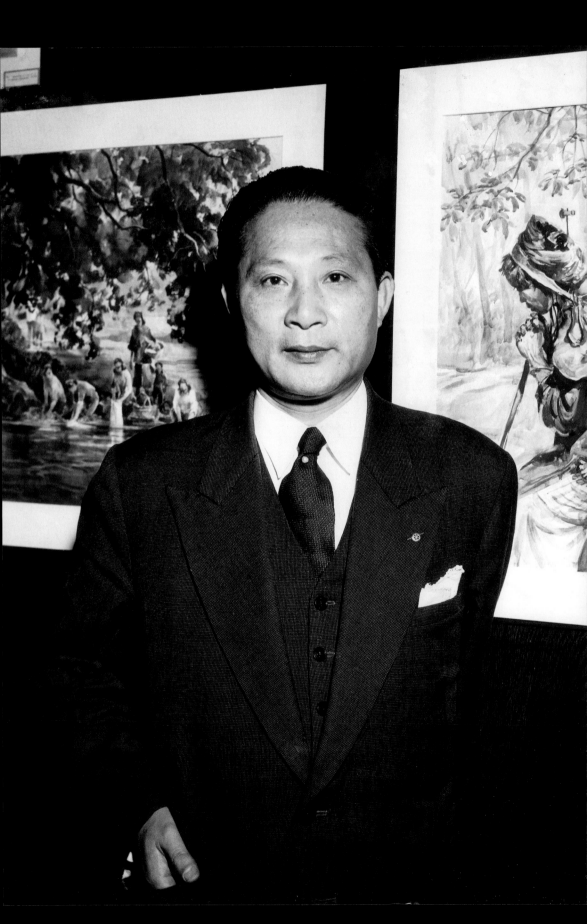

目次

4　　**序**　黃光男

7　　**真善美聖的實踐者**
　　——藍蔭鼎的生命與藝術

8　　壹、戰前篇

47　　貳、戰後篇

128　　**跋**　藍宇文

131　　**藍蔭鼎身影**

149　　**藍蔭鼎年表** 1903-1979

序

拜讀蕭瓊瑞教授的宏文《真善美聖的實踐者－藍蔭鼎的生命與藝術》。感應特別多，也對於蕭教授精確的見解，更為敬佩。對於藍蔭鼎先生，也多了一份崇敬。茲以文中之感想，分述於后：

孩提時便仰慕藍蔭鼎的藝術表現，不論是他的繪畫藝術，或文學藝術表現，都深深地打動我們一群想學習藝術創作的學子。

之後再閱讀他的繪畫與文章更感受到一代宗師的風範與才華，尤其他那高風亮節的德行，以及熱愛藝術美學的信念，對我們來說何止高山仰止，更是成為藝壇北斗。

而鮮為人知的奮鬥歷程，或才情洋溢，來自刻苦勵學，以及聰穎過人的傳承。其中在宜蘭出生時的家族儒風，包容與分享成為處世的態度，而後掌控時代的風潮，名師點化，他在嚴以律己，寬以待人的心性，從自家教育到社會風情，一一成功在他的靈犀中。

好比他對於鄉土文化的體驗，來自鄉情的喜愛；他樂善好施，是在宗教文化的推演下，除了自身對於真、善、美的實踐，聖靈涵育是他終身追求的目標。真善美人性的博愛與慈悲，聖靈則神啟無以倫比的人性忠實。

已經集美學、藝術學、社會學為身性的藝術主張，提及他的才華與能量，都在藝壇上獨領風騷，但他在孤影中屹立於畫界時，顯得高

大而長遠，九仞高牆之內的藝術成就，豈只是繪畫一途，搜集文物加以保存，並提綱挈領於畫面的文學濃度，則是繪畫美學的投射表現，來自原鄉或異域文化，都是他語言及便，思想敏銳，以及技法精湛的成就。

蕭教授進一步提出藍蔭鼎先生的社會貢獻，除了藝術成就外，對於文化行政、國際文化交流，貢獻大於一般大型展覽的屬性，換言之，以鄉土風情的藝術美學，展現國際風格的表現，當下藝壇或前輩畫壇，藍蔭鼎先生的造境，可為首屈一指，擎天高崗。

系統書寫藍蔭鼎先生的時代、環境，以及闡釋他的貢獻，在於藍先生聖潔精神的感召，藝術美感的涵養，熱愛文學的深度，台灣原住民文化的關懷，蕭教授巨細靡遺地宏觀陳述，都令人感受到，這位耀耀閃亮藝壇大家的偉大，不只是台灣，就是世界美術史都有輝煌的地位。

撰述美術史學者的蕭瓊瑞教授，此一論著，將藍先生的時代定位、藝壇功勛、文化深度、精神聖潔，都一一表達明確，對於這位一代宗師藍蔭鼎的偉大，隨着蕭教授筆端再現風華。謹此為記，祝福大家。

<div style="text-align: right">黃光男教授</div>

真善美聖的實踐者

——藍蔭鼎的生命與藝術

「這一群石川的學生裡，藍蔭鼎在當時持著比較特殊的身份也表現著比較特殊的風格。特殊的身份是：他來自羅東鄉下，只有小學高等科的學歷，卻在師範學校的學生群中得寵於石川老師；不但台北第二師範的輩份裡他沾不上邊，在東京美術學校的輩份裡他也沒有緣。『台展』創立以後，雖也經常入選，但除第六屆的『台日賞』外，沒有更佳的表現，因此，在『台展』輩份裡他是個後生晚輩，等『赤島社』和『台陽美協』結成時均不再有他參與的份了。可是他是台北第一、第二高女的美術教師，這個職位沒有人能高過於此。特殊的風格是：石川指導下的學生，或長或短都曾有一段時間模仿過老師的畫風，但以後便不再繼續停留，多數又鑽進了『帝展』系的風格裡，成為『台展』繪畫的特色。可是藍蔭鼎卻不然，他自始至終堅守老師的風格和技法，成為道地的鄉土畫家。如果要嚴格地來論畫家的創作性，仿石川與仿『帝展』之間也只是百步與五十步的差別。他只不過從一而終，沿襲石川一格不求他就而已。儘管『台陽美協』的畫家都不以此為然，但是一個活潑健康的畫壇應該是多彩多姿的，藍蔭鼎異於同儕的作法確屬難能，也就可貴了。在三十年代的這批年輕畫家裡，他無疑是個能安於自我而又獨來獨往的人物。」[1]

1　謝里法《日據時代台灣美術運動史》，頁138-139，台北：藝術家出版社，1995.10，四版 (1978.1 初版)。

這是知名藝術史家謝里法在《日據時代台灣美術運動史》中，對藍蔭鼎的一段描述，也相當程度地反映了台灣畫壇一般人對藍蔭鼎的看法。

藍蔭鼎本人對這些外界於他的批評或誤解，應也有一定的知悉與瞭解，所以在他的畫室中，懸掛著一幅親書的自勉聯語：

「天生蔭鼎，以畫為生，

　百年不厭，彌繪其精，

　世上風評，不管為靖。」

這樣一位特立獨行的藝術家，以羅東公學校畢業的背景，備受石川老師的鍾愛、栽培，在日治時期眾多東京美校的畢業生當中，獨獨他得以任教台北第一、第二高女，並受薦為英國水彩畫會會員；戰後，除了以他描繪農村生活的水彩畫，成為中華民國台灣在國際外交的代言人，最後還以華視(中華電視台)董事長的身份，在任內辭世，備極榮寵。然而這樣傳奇的人生，尚不足以成為後人景仰的對象，重要的是他遺留下來的大量作品，在「風評」過盡、時移境遷之後，逐漸重新展現獨特的風華與魅力，讓人重溫那美好的往昔時光與土地芳香；這才是重建這位傑出藝術家的生命故事最重要的理由與意義，也是浪淘盡千古風流人物，最終得以留存史冊的歷史正義。

壹──戰前篇

藍蔭鼎，本名已迭，終生以字行。藍氏祖籍福建漳州，先祖曾官提督，後遷徙台灣，卜居宜蘭羅東。父，單名欽，乃前清秀才，邃研經史，卓著文章；蔭鼎幼時，即受教誨，乃奠定日後得以行文作詩之基礎。母劉氏，單名治，乃前清武秀才劉三桂之掌上明珠，懿惠賢淑，擅於女紅；

蔭鼎之藝術天份，實多遺傳自母親。

1903(民前9、光緒29，癸卯)年，藍蔭鼎出生在羅東的阿束社。這是清廷割台後的第9年，也是日本明治36年。日人初領台灣，總督兒玉源太郎仍在致力於征服南方「土匪」；隔年(1904)，甚至攻打紅頭嶼(今蘭嶼)。和藍蔭鼎同年出生的畫家，另有顏水龍；廖繼春則早一年(1902)出生，而陳澄波已經9歲。

藍蔭鼎出生的阿束社，即今羅東開明里(原名開羅里)一帶，原為平埔族聚居的社區。相傳1806年，彰化平埔族頭目潘賢文，率領族人1000多人，翻山越嶺，到達蘭陽平原南端的羅東拓荒，在南門港一帶開墾，建立了阿束社等多個部落。後來，漢人逐漸融入，歷經土地爭奪與族群衝突；其中，福建漳州人入住羅東後，阿束社發展成宜蘭溪南地區的貨物集散中心，在此地設有鹽館、米糧雜貨倉庫，當年船隻可以靠岸上下貨，阿束社亦有「船仔頭」之稱。

日治初期的阿束社，居民仍以農漁為生，後山竹林茂密，而村前面對河岸，風景優美、民生純樸；這些景像，日後均仍不斷出現在藍蔭鼎的畫作之中。童年時光，總是特別美好，印象也是最深刻的。藍蔭鼎曾經回憶說：「阿束社是高山族住的地方，一片遼闊的平野，數十家環繞竹林的農舍稀落散布其間，鄰舍彼此往來都要走十幾分鐘的。」[2]藍蔭鼎出生的故居，為羅東鎮開羅里開羅巷64號，是一座四合院式的漢人傳統建築。

藍父曾一度前往台北發展，後避戰禍，重回阿束社；母劉氏，雖賢淑懿德，卻因非正房，頗遭歧視；因此，藍蔭鼎雖出身世家，卻自幼與母

2　轉見黃光男《鄉情‧美學‧藍蔭鼎》，頁 30，文建會策劃「美術家傳記叢書‧家庭美術館」，台北：藝術家出版社，2011.4。

親住在外面，母子相依為命，生活極為艱苦[3]。或許也就是在這種坎坷、壓抑的環境下成長，養成了他力爭上游、不願服輸的個性。

儘管身為庶出，但父母對他的教育，始終非常看重。6歲時，便入私塾，四書五經、詩文平仄，都在學習之列，加上父親的督導，日後的藍蔭鼎得以在脫離日治時期後，快速融入「光復後」的中文世界，寫詩行文，暢行無阻；甚至晚年，還在《中國時報》連載「畫我故鄉」專欄，每篇附文之末，都以詩句作結，這種能力，應均得力於童年的教育。

藍蔭鼎〈懷念母親〉1951 水彩

私塾的學習，著重傳統中國經典詩文，但藍蔭鼎也和其他小孩一樣，進入日人新設的公學校就讀，學習新式教育。藍蔭鼎進入公學校的確切時間，尚待考證，但1914年12歲那年，自羅東公學校高等科畢業，則是可以肯定的。

在一般的知識學習之外，幼年的藍蔭鼎熱愛繪畫，則是極早就已顯現的傾向。據當地耆老回憶：幼年的藍蔭鼎經常折斷樹枝，就在地面沙地畫起畫來，引起眾人驚嘆[4]。而他自己也回憶：自幼就喜愛繪畫，但母親因經濟拮据，買不起顏料，就採摘紅花或黃花，榨出花汁，供他塗用。[5]因此，在藝術方面的學習和鼓勵，母親是最大的支持力量。

3 參見楊英風〈我所認識的藍蔭鼎〉，《藍蔭鼎水彩專輯》，頁2，台北：藝術家出版社，1979。
4 參見趙奇濤、陳積碩、吳敏顯〈人情老家濃，山水故鄉秀；鼎廬折儷影，大師留去思〉，1979.2.5《聯合報》，台北。
5 參見施翠峰〈歌頌真善美的畫家：藍蔭鼎〉，《雄獅美術》108期，頁24，1980.2，台北。

不過，或許由於對繪畫的過於投入，顯然他的學業成績並非理想。他日後曾自我調侃說：「我一生唯一的正式學歷是國民學校六年，而獲得學歷那天的情景，也在我的腦海裡歷歷如新；那是校長在畢業典禮中所說的一句話，他說：『藍蔭鼎得了兩個第一，繪畫是真的第一名，成績表現是倒數第一名。』」[6]

不過，這個成績單上成績倒數第一名的畢業生，在六年後(1920)，即以「繪畫第一名」的實力，受聘返回母校羅東公學校擔任美術教員。

原來，藍蔭鼎的學業成績雖不理想，但他一手天生的繪畫能力，加上做事的認真負責，深獲日籍校長富田先生的器重；因此，在公學校畢業後，便將他留在學校擔任職員，有時也指導學生作畫。[7]

1923 於羅東公學校

1920年正式獲得教師的工作後，生活趨於穩定，藍蔭鼎頗為珍惜，這是踏出社會的第一步，他加倍努力付出，認真自修上進；也在隔年(1921)，迎娶年少他一歲的吳玉霞小姐為妻。

吳小姐係宜蘭頭城人，也是出身名門，但媒體、資料對她的報導介紹不多；不過，日後她陪伴藍蔭鼎走上成功之路，尤其在許多重要的社交、乃至外交場合，扮演雍容典雅的輔助角色，功不可歿；夫妻恩愛，生有九位子女，吳小姐也是藍蔭鼎生命中的重要貴人。

6　〈藍蔭鼎閒談〉，轉見前揭黃光男《鄉情‧美學‧藍蔭鼎》，頁31。
7　參見前揭施翠峰〈歌頌真善美的畫家：藍蔭鼎〉，頁24。

〈靜物〉早期作品 絹本水彩 43.6×55.7cm　　〈鄉村〉早期作品 紙本水彩 33×48.1cm

1922年，父親藍欽翁辭世，在精神上，藍蔭鼎走上完全獨立的階段。
1923年，他一度前往日本研習水彩畫，這是在母親的支持下才得成行；
但由於經費上的困頓，所攜費用根本不足以支付入學的註冊，只得站
在教室外旁聽。日本老師看他在窗外受凍，特別破例讓他入內聽課，但
這到底不是長久之計，只得重新返台。不過，生身父親棄世的兩年後
(1924)，生命中的另一位導師——日籍畫家石川欽一郎(1871-1945)，就
在他的生命中出現，也是他生涯的轉機。

1924年，二度來台的石川欽一郎，以台北師範
學校美術教師的身份，前來東部各校進行巡迴
輔導；到了羅東公學校，富田校長認為機不可
失，立即請藍蔭鼎將作品拿出，求教於石川。
藍蔭鼎當時拿出的是那一幅作品，已不可考；
但今日留存的藍蔭鼎1923年、也就是石川來台
前一年的作品，至少還有〈背小孩的母親〉、
〈眠貓〉(圖1、2)等作，可以看出未受石川影
響以前的藍氏作風：精準而集中的形象掌握，
再加上大膽的明暗表現。如：前者母親的臉部

1924 與石川老師

圖1〈背小孩的母親〉1923 水彩 66.4×49.1cm

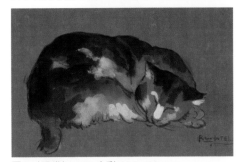

圖2〈眠貓〉1923 水彩 15.3×22cm

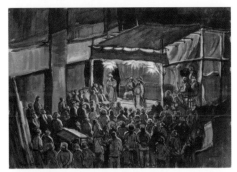

圖3〈戲棚〉1924 水彩 51×69.6cm

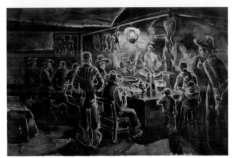

圖4〈夜店〉1924 水彩 66.5×101cm

和身體,以及背後的處理,加強了物象沉實的立體感;而後者以白色濃彩,點出貓咪的鼻頭,及眼、耳、腹部的絨毛感,均生動可觀。另畫於1924年的〈戲棚〉和〈夜店〉(圖3、4),更是以強烈的逆光角度,畫出人群聚集、氣氛熱鬧的場景,頗為生動、溫馨。而另可注意者:這些畫作,都是取材自實際生活的場景,顯然已經展現藍氏日後創作一貫的關懷。石川面對這位鄉下年輕人,驚訝於他的作品表現,不禁讚嘆:「這是個有將來的人,畫出如此率真的畫……。」[8]認為是可造之材,便鼓勵他前往台北進修。[9]

原來這位石川老師,是日本靜岡縣人,早年師事小代為重(1863-1951)學習西畫;後因機緣,結識一位前來日本旅遊寫生的英國水彩畫家阿爾富瑞・伊斯特(Alfread East),進而經其引薦前往英國遊

8　見川平朝申〈藍蔭鼎論〉(邱彩虹譯),《藝術家》248 期,頁 334,1996.1,台北;原刊 1936.10《台灣時報》203 號,台北。
9　參見前揭施翠峰〈歌頌真善美的畫家:藍蔭鼎〉,頁 24。

〈夜店〉1924 水彩
66.5×101cm

學，深得一些英國式水彩繪畫的精髓。返國後，受派前往中國東北、北京等地擔任軍隊翻譯官。1907年首次來台，任職台灣總督府，並在台北國語學校兼課，倪蔣懷(1894-1942)、陳澄波、郭柏川(1901-1974)等，均為當時的學生。1924年，台北師範學校(1918年國語學校改制)因學潮不斷，新任校長志保田，意圖以課外活動平息學生運動，乃自日本請來同鄉的畫家石川欽一郎，專責推動美術教育。

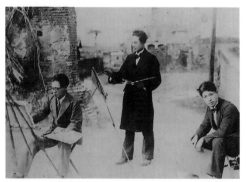

青年時代的藍蔭鼎(中)與廖繼春(左)在潭台北郊外寫生

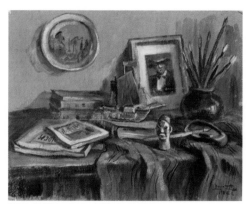

圖5〈靜物〉1925 水彩 51.5×65.7cm

石川剛經歷1923年東京大地震家人喪亡的悲慟，於1924年二度來台，擔任台北師範的美術教師，全心投入美術教育的推動，也成了台灣「新美術運動」的導師。

1924年，石川來到北師之後，一般正式課程的美術教學之外，更在同年成立「學生寫生會」，利用假日，讓一些非北師的學生，也有機會接受美術訓練。[10] 藍蔭鼎就是在石川老師的鼓勵下，自1925年起，每週自宜蘭羅東搭車前往台北追隨學習；也在石川推薦下，成為台北師範學校選修生，且獲得志保田校長獎學金，每個月四十圓，外加從羅東到台北的車資，選擇一天前往北師與石川老師學習。[11]

10　參見蕭瓊瑞《台灣美術史綱》，頁239-240，台北：藝術家出版社，2007.11。
11　前揭川平朝申〈藍蔭鼎論〉，頁336。

1925年的〈靜物〉(圖5)，呈顯藍蔭鼎初隨石川老師學習時的面貌。這是描畫藍氏自家畫室的一個桌前景象，在黃褐色溫暖的主色調中，呈顯這位年輕畫家書桌的擺設，除了牆面圓形的圖畫外，桌面靠牆處是一幅自己的畫像(或照片)，前方是一方橘紅的桌布，上有成

圖6〈睡兒〉1926 水彩 23.4×32cm

罐的畫筆、硯台、帆船模型，和一些錯落堆疊的書籍，以及以極簡要筆觸和色彩畫出的一個中國戲偶頭；整體畫面，明暗層次分明，筆法活潑而準確，並無石川老師那種輕筆淡彩的影子。

而1926年的幾幅水彩，包括：人物題材的〈睡兒〉、〈哺兒〉、〈抽煙老人〉(圖6-8)，則吸收了石川老師的輕淡精髓。尤其是〈抽煙老人〉一作，上衣輕淡的筆法與色彩，正是老師風格的再現；但煙斗冒出的白煙，和左手搔耳的動作，以及臉部閒逸的表情，則是藍氏獨特的表現。

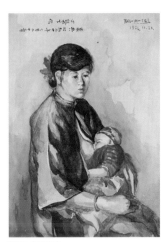

圖7〈哺兒〉
1926 水彩 36.5×26.4cm

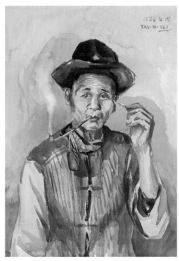

圖8〈抽煙老人〉
1926 水彩 37×26.5cm

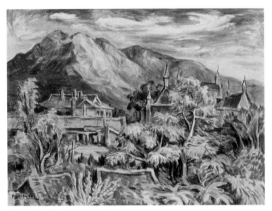

圖9〈山居〉1926 水彩 49×66cm

至於同年(1926)的風景畫〈山居〉(圖9),土洋雜陳的建築,隱藏在充滿生命力的樹林之中;而遠山巍然而立,雲彩則帶著翻捲的意味,全幅展現一種熱帶地區的景緻。

藍蔭鼎前來台北學習期間,跟隨石川的一群學生,在石川的鼓勵下,以倪蔣懷為首,聯合陳澄波、陳植棋、陳英聲、陳承藩、陳銀用,加上藍蔭鼎,合計七人,以台北市郊「七星山」為名,在1926年8月組成「七星畫壇」,並推出首展於總督府博物館 (今國立台灣博物館)。這是台灣人最早組成的畫會,也是藍蔭鼎參與台灣畫壇活動之始,更是唯一的參與。[12]

同年(1926),藍蔭鼎的水彩作品,在石川老師的推薦下,參加日本帝國藝術院畫展,獲得入選,給了藍蔭鼎極大的信心與鼓舞;之後,他又連續三次入選。[13]隔年(1927),也因石川的鼓勵,作品〈赤き山〉送件第14屆日本水彩畫會展,也獲得入選,這個展覽更也成了藍蔭鼎此後每年參展的重要舞台。

為了提升自己的藝術創作,1927年7月,藍蔭鼎也利用暑假期間,在台灣總督府文教局的推薦下,赴日進修水彩畫;除參加東京美術學校舉辦的短期講習班外,也觀摩日本畫壇先進的作品,並參觀美術館,學

12　參見前揭謝里法《日據時代台灣美術運動史》,頁 63-65;及顏娟英編《台灣近代美術大事年表》,1926 年 8 月條,頁 82,台北:雄獅圖書公司,1998.10。
13　參見前揭施翠峰〈歌頌真善美畫家:藍蔭鼎〉,頁 25。

1927 年台灣水彩畫會

1927 年台灣水彩畫展會場

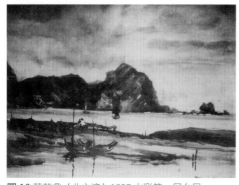

圖 10 藍蔭鼎〈北方澳〉1927 水彩第一屆台展

習西方藝術家的創作。

同年(1927)10月，由台灣總督府推動，台灣教育會掛名主辦的第一屆台灣美術展覽會(簡稱「台展」)，在台北樺山小學大禮堂隆重揭幕，藍蔭鼎就以一幅水彩畫作〈北方澳〉(圖10)獲得入選。[14]這件作品是以宜蘭蘇澳港的其中一個澳口為題材，幾占全幅一半的廣闊天空，雲彩飄浮，天光在後；巨大的澳岩，橫在海平面上，隔著中景一大一小的兩艘船影，前方沙岸則有停泊的小舟與點景的人影。雖然只剩一幀黑白圖版，但明顯地可以看出「石川式」台灣風景樣貌的影子。

同年的創作，尚有人物畫的〈小憩〉、〈排灣頭目〉，以及靜物的〈海棠〉，和大批風景畫，包括：海景的〈龜山島〉，都會街景的〈三線道〉、〈街景〉、〈飛簷〉，鄉村景緻的〈巷弄〉、〈港

14 王行恭編《台展、府展台灣畫家西洋畫圖錄》，頁 415，台北：自印，1992。

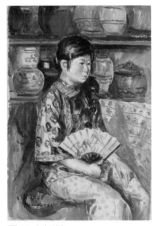
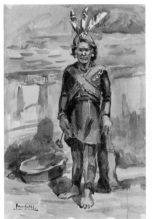
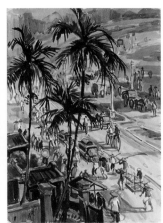

圖11〈小憩〉
1927 水彩 47.3×32.5cm

圖12〈排灣頭目〉
1927 水彩 50.4×33.3cm

圖13〈三線道〉
1927 水彩 68.9×51.6cm

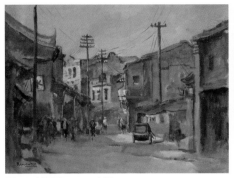

圖14〈街景〉1927 水彩 33×48.1cm

圖15〈後院浣衣〉1927 水彩 42×56.9cm

口〉，以及近景描繪的〈後院浣衣〉等(圖11-15)；從這些作品中觀察，除〈龜山島〉外，其餘均非「石川式」的台灣清雅風景，可見這個時期的藍蔭鼎，一方面學習石川的風格，甚至用以參展、取得入選外，仍有自我的風格正在發展。

為了自我學習，也為了自我激勵與考驗，藍蔭鼎幾乎用心地參加各種可能的展覽；1927年7月，也是他在日本進修的時間，台北州有一個「國語(日語)日海報展」的募集活動，他也積極送件，獲得入選，另一位入選者為廖繼春(1902-1976)。

1928年，為了學習上的方便，他舉家遷居台北，先住在今重慶南路附近的一棟公寓二樓，前此一年的〈三線道〉一作，就是由此處望出去的取景，之後再遷往今中山北路一段三條通53巷63號一棟有庭院的日式建築。門前一對巨大的石獅，院內數十尊各式大小石雕，包括：作為墓地守護的翁仲等；玄關入口處上方懸掛一方匾額，上書「奪化廬」三字[15]，或許是藍氏收藏的文物，卻也有「與造化奪天工」的自勉之意。玄關處則掛一「鼎廬」二字橫匾，是由石川老師親手所題，「鼎廬」也成為藍氏日後的代稱[16]。

鼎廬的客廳是由兩間榻榻米房間前後打通，改鋪地毯，畫架排在北面靠後院的窗邊，左後牆則用石頭和水泥砌成小型壁爐。牆面都取竹子裝修，畫室四周及中間樑柱掛著高山族原始日用品和台灣民間早期日常用具。大約二十張四開及八開的水彩畫，則陳列在壁面和木柱上。[17]

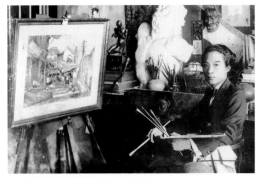

日治時期於畫室留影

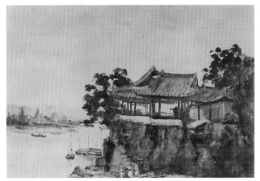

圖16〈練光亭〉1928 水彩 第二屆台展

這年(1928)的第二屆「台展」，藍蔭鼎再以一件〈練光亭〉(圖16)獲得入選。這件作品以前方山崖上建有一中式亭閣為主體、後方是淡遠的河面和對面岸邊，明顯有著

15 參見前揭黃光男《鄉情·美學·藍蔭鼎》，頁52。
16 見莊世和〈台灣畫界的巨筆——台灣水彩畫巨匠藍蔭鼎〉，1983.11.4《台灣時報》副刊「美術筆記」。
17 何肇衢〈鼎廬舊事〉，頁114。

圖 17〈大森海岸〉1928 水彩 32.5×49.5cm

圖 18〈清晨〉1928 水彩 25.5×34.5cm

圖 19〈東瀛風光〉1928 水彩 31×47.5cm

「南畫」，也就是中國水墨畫的構圖特色和韻味，似乎預告著日後藍氏另一風格的形成。而其他幾件同年的作品，如：〈大森海岸〉、〈清晨〉、〈東瀛風光〉等(圖17-19)，則更明顯地有著石川老師風格的影響；至於〈風景〉、〈噴泉街道〉等作(圖20、21)，應是台灣中、南部風景的寫生，較為強烈的筆觸和色彩，則是自己的摸索與試探。

原來，這年年中，藍蔭鼎在官民援助下，前往中國、朝鮮、日本等地旅行寫生；並在9月返台[18]；〈練光亭〉的出現，顯然就是在這種背景下產生，富有中國水墨的趣味。而此次寫生的作品，由台灣教育會以300圓購藏，並在11月底，展於宜蘭街役場樓。[19]

1929年4月，藍蔭鼎獲得台北第一、第二高等女學校(即今北一女、二女前身)之聘，擔任兩校的美術教師。[20]這在當時台北畫擅，

18　見前揭顏娟英《台灣近代美術大事年表》，1928 年 9 月條，頁 95。
19　同上註，1928 年 11 月條，頁 95。
20　同上註，1929 年 4 月條，頁 101。

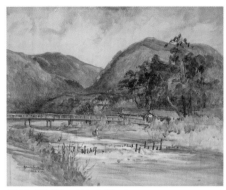

圖 20〈風景〉1928 水彩 53×65cm　　　　圖 21〈噴泉街道〉1928 水彩 50.3×68.3cm

是極為殊榮的機遇；因為，當時已有一些自東京美校留學回來的本地畫家，卻獨獨藍蔭鼎能以小學高等科的學歷獲得公立中學教職。

一般的說法，都認為藍蔭鼎之能任教台北第一、第二高女，應是來自石川老師的推薦，但依一位日籍評論家川平朝申在一篇名為〈藍蔭鼎論〉[21]的文章中，卻有不同說法，且詳述了藍氏得以任教高女的經過。他說：

「昭和四年(1929)某日，台北州教育課長鈴木秀夫(現任總督府理蕃課長)，蒞臨羅東公學校視察校務。當他見到藍蔭鼎教授美術的情形之後，不禁驚歎於其授課之巧妙，思索著：『這麼優秀的老師，埋沒在這種偏僻地方，太可惜了，若能到台北來⋯⋯』因此，在鈴木課長有心安排下，藍蔭鼎有機會到台北第一高女和第二高女任教。但是這時，學校方面卻傳出了強烈的反對聲音，第一高女的清水儀六校長和第二高女的鈴木讓三郎校長都甚為擔心，不相信一個本島人教師能完全勝任女子學校的教學工作。最後，在鈴木課長英明果斷的處理下，藍蔭鼎終於以兼任

21　川平朝申〈藍蔭鼎論〉，原刊 1936.10《台灣時報》203 號，台北；邱彩虹譯文重刊《藝術家》248 期，頁 330-336，1996.1，台北；另不同譯文收入顏娟英譯著《風景心境：台灣近代美術文獻導讀》，頁 406-409，台北：雄獅圖書公司，2001.3。

〈街景〉1927 水彩 33×48.1cm

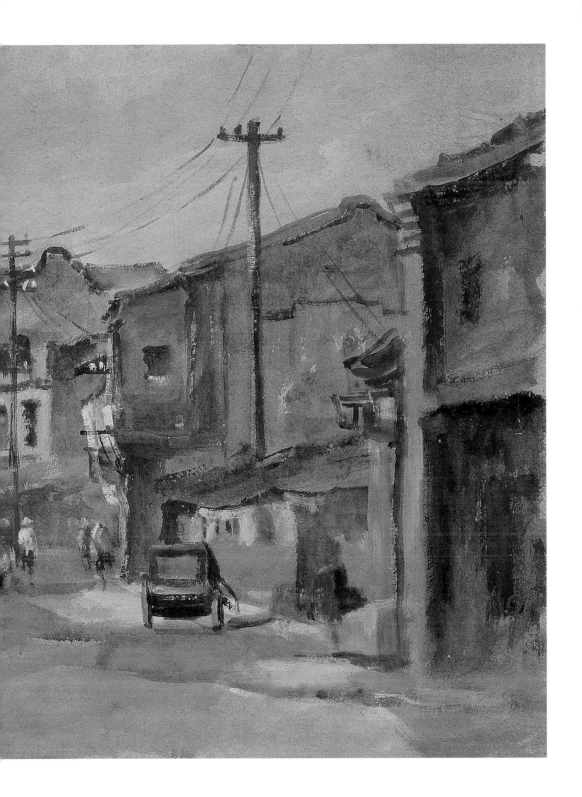

教師的名義，進入台北第一高女和第二高女，擔任繪畫課的教學。

站在女子學校講台上的藍蔭鼎，一如往昔站在公學校流鼻涕的孩子們前面般，心境外表是同樣地從容不迫。當他上完第一堂課以後，原本或許輕視他只是一個本島年輕老師的女學生們，已完全地見識到了藍蔭鼎所具有的不可思議的力量。

同年秋天(1929)，藍蔭鼎的作品在第十屆帝國美術展中風光地入選，他也一躍成為台灣洋畫壇的寵兒，使得猶帶懷疑之念的人，也起了尊敬和眷愛之心，而最感同身受、喜氣洋洋的，莫過於鈴木教育課長。此後，許多學生慕名而來。當他教導學生時，使用的教育哲學常常異於他人，卻有意外的效果出現。『各位同學……繪畫是心的繪畫，必須是真心的表現。不想繪畫時，不必欺騙自己的心而勉強作畫，若有這種人，只可稱之為畫匠。所以，還無心作畫的人，請暫時到校園走走，想睡覺的人請安靜休息，等到你們心有所感，有繪畫的慾望時，再請提筆直接而下……。』在這樣純情的老師面前，學生們無不心悅誠服，而上美術課也是他們最快樂的時侯。」[22]

圖22〈書齋〉1929 水彩 第三屆台展

總之，獲得任教高女的機會，藍蔭鼎也深知得來不易，因此，除了認真課程的準備、全力投入教學外，在言行舉止上，也以石川老師為典範，嚴格約束自己，真心關懷學生，因此深獲全校師生的敬重。即使日後政權易幟，這兩校當年的學生，仍經常組團前來台北，拜訪他們所敬愛的藍老師。

22　同上註，頁335。

〈夕照〉1929 水彩 31.3×40.2cm　　圖 24〈碼頭〉1929 水彩 33×49.8cm　　圖 25〈街景〉1929 水彩 32.8×49cm

圖 26〈後庭〉1929 水彩 57.1×77.9cm　　圖 27〈臥讀〉1929 水彩 52.3×73.6cm

1929年，參展由「赤島社」主辦的第一屆洋畫展於總督府博物館。[23]
又在石川老師推薦下，作品獲得認同，成為英國皇家水彩畫會的正式
會員。同時，他也以一件〈書齋〉(圖22)，入選第三屆「台展」。相
較於1925年那件相同題材的〈靜物〉(圖5)，這件〈書齋〉顯得更為成
熟、勁練，明暗的對比，也更為明確、有力。而同年的〈夕照〉、〈碼
頭〉、〈街景〉等(圖23-25)，都是石川老師路線的延續與放大，但〈後
庭〉和〈臥讀〉(圖26、27)，則更具台灣獨特的文化氛圍，繁雜中帶著
某種騷動的生命力。

23　見前揭顏娟英編《台灣近代美術大事年表》，1929 年 8 月條，頁 103。

圖 28〈港〉1930 水彩 第四屆台展

圖 29〈斜陽〉
1931 水彩
第五屆台展

圖 30〈商巷〉1932 水彩 第六屆台展　台日賞

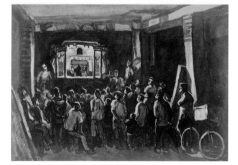

圖 31〈布袋戲〉1932 水彩

1930年、1931年，藍蔭鼎再分別以〈港〉和〈斜陽〉(圖28、29)持續入選「台展」；同時，1930年也以〈台灣果物屋〉一作，首次入選「槐樹社」美術展[24]，更受邀在倪蔣懷出資成立的「台灣美術研究所」擔任講師[25]。並擔任台北第三中學校(三中)美術教師。

1931年年初，他因眼疾的長期困擾，由台北的洪長庚醫師加以治療[26]，獲得極大改善；7月間，前往觀音山避暑[27]。年底，與倪蔣懷、陳英聲等發起為乃師石川欽一郎舉辦還曆(60歲)紀念展[28]；之後，便前往中南部寫生，至隔年(1932)年初始回。[29]

1932年，藍蔭鼎再以〈商巷〉(圖30)一作參展第六屆「台展」，並獲得「台日賞」的榮譽[30]。同時，也以〈布袋戲〉(圖31)入選第十九屆日本水彩畫會展覽會，並成為該會正式

24　同上註，1930 年 5 月條，頁 109。
25　同上註，1930 年 7 月條，頁 110。
26　同上註，1931 年 2 月條，頁 115。
27　同上註，1931 年 7 月條，頁 118。
28　同上註，1931 年 12 月條，頁 122。
29　同上註，1931 年 12 月條，頁 121。
30　同上註，1932 年 10 月條，頁 126。

會員[31]，此後年年參展。而同年稍早，石川也以61歲之齡，自教職退休，返回日本[32]。學生們為了紀念這位令人懷念的老師，組成「一廬會」[33]。

石川老師的離去，也是藍蔭鼎藝術生命的正式獨立。就在石川老師離去的這年(1932)7月，藍蔭鼎發表長篇畫論在當時重要的媒體《台灣時報》。這篇文章題名為〈台灣的山水〉[34]，這是藍蔭鼎首次完整闡釋自己對台灣風景的觀點，也是理解其風景畫美學的一篇重要文獻。

首先，他不稱「風景」而稱「山水」。文章開頭便引《論語》的話說：「仁者樂山，智者樂水，仁者靜，智者動；仁者壽，智者樂。」因為這種山靜、水動，相對性的融合，乃完成了山水之美。[35]

他舉當時盛行的登山活動為例說：

「近代流行的登山之樂，大致可以分成兩種：一即以步行征服山脈的登山運動，此屬於體育性質的娛樂(雖然也包含了幾分觀賞的意味在內)，以及散步賞玩山色這類觀賞的娛樂。前者具有時間性和記錄性，以踏破征服高峰為目的，後者則屬於一向沒有時間觀念的、輕鬆悠游自在的人。暫且不論這兩者之優劣，我們畫畫的人，比較起來應屬於後者，因為太過疲勞便無法作畫。我經常為了完成畫作而忘了暮色已至，沈醉在忘我的夢中揮動畫筆，給同行的友人及導遊帶來困擾，當他們正為我的行蹤擔心騷動之際，我才漸漸地從山谷的草叢中探出頭來。每次登山時都被朋友非難，所以近來都盡可能地獨自成行。而且山岳之美需要遠眺而非近觀可得。真正的山岳之美必得要自遠處眺望方可得，近觀便降低雄壯

31 同上註，1932年6月條，頁124。
32 同上註，1932年4月條，頁124。
33 同上註，1932年3月條，頁123。
34 藍蔭鼎〈台灣的山水〉，原刊1932.7《台灣時報》，台北；收入顏娟英譯著《風景心境：台灣近代美術文獻導讀》，頁93-95，台北：雄獅圖書公司，2001.3。
35 同上註，頁93。

感，不足以入畫了。別人是以征服山岳為目的，而我們則只是以欣賞描繪山容之雄大為目的，所以在各方面的看法不同。」[36]

除了登山者的心境、目的不同，山水的本身也不同；他認為：山水依各地氣候風土的不同，而有各自獨特之美；相對於日本內地山水的「優美」，台灣中央山脈的峻峰，乃至東海岸的斷崖絕壁，以及天下奇勝太魯閣的大峽谷，都具備無與倫比的南國獨特之山水美。他說：

「我們台灣向來就是高山國，又稱做福爾摩沙，是世界知名的美麗島嶼。雖是個小島，卻饒富高峰峽谷，並且迥異於大陸的茶褐色禿山，具有熱帶性的特殊色彩，滿山覆蓋著濃密的綠林，自遠方眺望則呈現美妙的深藍色，近景則是一派新綠，彷彿到處都被豐麗的造化之靈筆所妝點。」[37]

在遍數台灣的峻嶺、奇景之後，藍蔭鼎特別提及名列「台灣十二勝」之一的霧社。他說：

「此地可以玩賞南國山水之美，文人墨客之詩書囊可以為之滿載，雄偉之夏季清涼境地；稱它『水清山秀』也好，或稱『山紫水明』也行，到處都清淨，山色也十分宜人。

自古即有山林毓秀之地出美人的說法，而霧社的少女的確是秀麗異常。大自然的精神轉化在世上便是秀麗的她們。霧社還有溫泉，尤其是櫻花盛開的季節，大地點綴著萬紫千紅的花草，數十種蝴蝶翩飛，完全是超俗的人間樂園。深山內，有一個地方叫做立鷹，亦是別處難得一見的仙境。在此遠眺，盡收台灣一流的巍峨大山於眼底，恰似山岳陳列館一般壯觀。」[38]

36　同上註。
37　同上註。
38　同上註，頁93-94。

論及台灣山水中的色彩，藍蔭鼎說：

> 「台灣也可以稱做綠色之島，並且確實受惠於此綠色。因此緣故，紅色
> 的磚瓦建築物，非但絲毫未變調，反而形成了一種紅綠相映之美。」[39]

其中最具代表性者，正是「八景」之一、台北近郊的淡水港。他分析說：

> 「此地土色為紅中帶朱，對照之下，自然的綠色清新可見。街上的建築
> 物並無氣派的現代式建築，而是普遍地流露著古色古香、令人緬懷往昔
> 的風情；其地理景觀與自然調和，與環境的搭配亦佳，無論走到那裡看
> 起來，都彷彿一幅畫般。」[40]

不過，論及自然與建築的搭配、協調，他也感嘆：為了交通的便利，許
多新蓋的建築，即使設計不差，但未考慮到與自然的協調，造成了破
壞，無法令人感動。他呼籲：受惠於綠色的本島，如何利用綠色並綠化
市街，應是裝飾南國風景的一大要務。[41]

談完了「山」，論及台灣的「水」，藍蔭鼎以優美的筆調寫道：

> 「水流環山轉，蜿蜒曲折變化很多。如：日月潭、淡水河、下淡水溪、
> 秀姑巒溪、台東耶馬溪、太魯閣的峽流、瀑布、碧潭等……，總之，避
> 暑的好地方的確不少。效顰蘇東坡的閒情，駕一輕舟在如明鏡般平靜的
> 湖面劃下弧線的波紋，欣賞溪谷山容，聽著山上少女朗唱的杵歌，恍若
> 身入無我之境，此種日月潭的清趣，其情與景都是只能在南國才欣賞得

39　同上註，頁94。
40　同上註。
41　同下註。

到的水鄉妙味……。」[42]

他以感恩、頌讚的心情，總結「台灣山水」的特色說：

「如上所說的山水美與色彩美，在每一方面都嘉惠於這個平和的蓬萊麗島，我們生在此地當感謝欣慰，並且，在不斷地自雄偉的大自然中體會美感的同時，當永久地努力研究發掘新的現象。」[43]

最後他以充滿宗教虔誠與獻身熱情的口吻，說道：「大自然的研究是神所最喜愛的，也是一種祈禱。」[44]可見此時的藍蔭鼎，已經是位信仰頗深的基督徒。

從藍蔭鼎能夠在當時重要媒體發表這樣的畫論長文看來，一方面呈顯藍氏在繪畫上的學習，已臻成熟；另方面，也顯示他在當時的台北畫壇，已然具有一定的聲望與地位。

不過，即使如此，一些求全的批評之聲，也不是完全沒有；如：同在1932年，也是藍蔭鼎〈台灣的山水〉一文發表後不久，便有台籍評論家鷗亭生發表〈第六回台展之印象〉一文，對藍氏當屆獲得「台日賞」的一幅作品〈商巷〉，提出負評。他說：

「藍蔭鼎在石川欽一郎離台後，一個人背負起台灣水彩的重擔。雖然大家都寄望他今後能發奮圖強，但結果如何呢？今年的作品〈商巷〉雖然手法熟練，構圖卻雜亂，不夠清雅。雖說台灣料理和日本料理必然不一樣，難道就不能再修飾一下嗎？藍君的水彩畫若要以『台灣料理』的方

42 同上註，頁95。
43 同上註。
44 同下註。

32

式處理，也不能毫無新味，故有必要更加潛思。」[45]

鷗亭生文章提及的「台灣料理」，即乃藍蔭鼎經常用以形容美術創作的語言。鷗亭生的批評，自有其觀點，但「清雅」是否為必要的美學判準，也還有斟酌的空間。

從今日仍可得見的作品黑白圖版觀察(圖30)，其實這件被批評為「構圖雜亂」的作品，乃是採取一種複雜而有趣的構圖。不同於石川長期慣用的遠、中、前景三段式構圖，藍蔭鼎的這件作品，則採取消失點在中間的透視法；只是這個消失點，隨著巷弄的深入，隱藏到畫面左邊的這棟房子之後，形成一種交叉式的重疊。整個畫面，再加上畫幅上方的電線、橫木，的確讓人產生一種看似「雜亂」的印象；但這種「雜亂」，顯然才是台灣民間巷弄景緻的「真實」，而非石川老師以「異鄉人」眼光所展現的「清雅」。

或許就因為鷗亭生的這篇批評，藍蔭鼎竟中斷了他持續六年參加「台展」的行動。第六屆「台展」的「台日賞」也成為他最後一次的參展。要等到「台展」改組成「府展」(全稱「台灣總督府美術展覽會」)後的第一屆，藍蔭鼎才再以「無鑑查」的身份，提供一件〈靜聽溪聲〉參展。

1934年2月，石川老師在離台三年後，重返台灣旅遊、寫生。先是大家舉辦歡迎會在台北梅之

左：倪蔣懷　中：石川欽一郎　右：藍蔭鼎

45　鷗亭生〈第六回台展之印象〉，原刊 1932.10.26-11.3《台灣日日新報》；收入前揭顏娟英譯著《風景心境：台灣近代美術文獻導讀》，頁 215。

圖 32〈新高山〉1935 水墨淡彩　　　　　　　圖 33〈次高淡煙〉1935 水墨淡彩

圖 34〈淡江夕照〉1935 水墨淡彩　　　　　　圖 35〈草山泉音〉1935 水彩 33×50.5cm

家餐廳[46]，俟石川自台中旅遊回到台北，另有一場更盛大的歡送茶會，並以「台灣畫壇近況」為題，舉辦座談於台北鐵道旅館[47]。具名發起的人，除接替石川在台北師範美術教職的小原整之外，便是藍蔭鼎[48]，可見藍蔭鼎在當時的石川學生群中突出的地位。這年(1934)，他也成為中央美術會會員[49]。

1935年年底，他將兩年前(1933)進入山地研究蕃界(台灣原住民)原始藝

46　見前揭顏娟英編《台灣近代美術大事年表》，1934 年 2 月條，頁 136。
47　同上註。
48　見「石川先生歡迎茶會邀請卡」，轉見前揭黃光男《鄉情‧美學‧藍蔭鼎》，頁 24
49　見前揭顏娟英編《台灣近代美術大事年表》，1934 年 6 月條，頁 139。

術前後20天[50]的成果，繪成《蕃山景趣》的繪葉書出版[51](圖32、33)；這些作品，大都以水墨淡彩的方式繪成，顯然這個時期的藍蔭鼎對水墨淡彩的探索，相當程度地取代了純粹水彩的興趣；如〈淡江夕照〉(圖34)便是。同時，在水彩的創作上，也有一些新的嘗試，亦即減少了線

條的運用，而增加了色面的排列，如：〈草山泉音〉、〈福德街〉(圖35、36)等。同年，也擔任第九屆台灣水彩畫會的審查員[52]，此後台灣水彩畫會幾乎就是在他的全力支持下持續活動。

1936年10月，日籍評論家川平朝申發表〈藍蔭鼎論〉[53]在《台灣時報》，這應是歷來對藍蔭鼎水彩創作進行較深入分析、評論中的第一篇文章。

首先，川平朝申肯定藍蔭鼎接續石川推動台灣水彩畫的努力，他說：

圖 36〈福德街〉1935 水彩 48.3×32.9cm

「台灣畫壇的大恩人石川欽一郎曾經擔任『台灣美術展覽會』的審查委員，在我國(按：指日本)水彩畫界佔有屹立穩固的地位。他離開台灣之後（1932），令人欣喜的是，猶有獨守孤壘，為台灣水彩畫壇而奮鬥的藍蔭鼎。藍蔭鼎的存在，無疑是台灣畫壇上的一大異彩，從第一屆到第六屆台展，他不但連續展出作品，最後還拿到『台日賞』的榮譽。」[54]

50 同上註，1933 年 12 月條，頁 135。
51 同上註，1935 年 10 月條，頁 151。
52 同上註，1935 年 11 月條，頁 152。
53 見前揭川平朝申〈藍蔭鼎論〉，原刊 1936.10《台灣時報》203 號，台北；邱彩虹譯文，重刊《藝術家》248 期，頁 330-336，1996.1，台北；另收入前揭顏娟英譯著《風景心境：台灣近代美術家文獻導讀》，頁 406-409。
54 同上註邱彩虹譯文，頁 330。

接著，他分析藍蔭鼎繪畫的風格類型，以巴黎「反超現實主義」畫家奧頓‧傅立慈(Henri A.E. Othon Friesz,1897-1949)為例，寫到：

> 「藍蔭鼎繪畫時，和反超現實主義的傅立慈一樣。畫面上全部由現實生活中的景物構成，身為東方畫家，他常常反覆吟味自己內心深處的哲思，嘗試獨自開創出靜謐幽遠的畫風。因此‧在這種作品中，可見到廣大世界裡活潑躍動的事物，可令人超越狹窄煩悶的現實生活，進入另一種的精神世界。他的作品，不但使我們親近安詳美麗的大自然，其中沒有任何的野心和誇張，也讓我們在淡淡疏離的感情中，觸及人性深處而若有所悟。
>
> 藍蔭鼎曾經說過，所謂的藝術是為人生而產生的藝術，而不是為藝術而產生的藝術。」[55]

原來，台灣自1933(昭和8)年在台北教育會館舉辦的「獨立美術協會展移動展」以來，便進入一個波濤洶湧的新時代；許多畫家紛紛投入所謂「新獨立派」的畫風追求中，甚至一些原屬「台灣水彩畫會」和「一廬會」的石川學生，也相繼離去，另組「台灣新興美術協會」。

這些新興的獨立畫派，多是主張「為藝術而藝術」的理念，其中尤以超現實主義畫家為代表；「反超現實主義」者批評他們：「此派的畫家，繪畫時太過於使用想像方面的題材，忽略了繪畫的寫實面；也太過於鑽牛角尖，失去了藝術至善精神的追求。」[56]而藍蔭鼎正是這一「反超現實主義」畫家的代表。

藍蔭鼎確信：全部的流派主張，行到盡頭，必然會碰到絕壁高嶺，接著應是「新古典派」興起的時候。他說：

55　同上註，頁330-332。
56　同上註，頁332。

「某些仍崇拜西方藝術的人並沒有發覺到，西方人已經開始注意，並且開始熱烈地研究東方藝術了。模倣時代已經消逝，此後，日本人應該創作屬於日本人的作品，應該心繫於我們東方藝術中獨特的高雅氣質和綿綿餘韻。」[57]

川平朝申呼應藍蔭鼎的看法，說：

「我認為，日本美術界的傳統原是不脫離現實生活的，是如同藍蔭鼎的作品般明朗清爽的。但是放眼台灣畫壇的近況，台灣的畫家們受到『獨立美術協會台灣移動展』的影響，形成輕忽蔑視自然寫實作品的風氣。這種情形如同西方人的物質中毒一樣，西方人自從接受歐洲大戰的洗禮之後，物質文明趨向極端，呈現出生活若不夠刺激或不夠前衛就無法滿足的狀態。因此，不論踏進那一個畫展，充斥場中的大都是充滿尖端意識的作品。藍蔭鼎觀賞這些作品時，總會提出自己堅信不移的主張：『這些繪畫也能擁有 "活人畫" 的獨立價值嗎？他們創作的動機雖是可以理解，但這種作品一定沒有未來的。米勒已去世，他的藝術生命卻燦爛閃耀，永垂不朽。因為那是為人生而產生的藝術。為藝術而產生的藝術，終究只存在於一人一代而已。』」[58]

藍蔭鼎口中的「活人畫」，乃是盛行於明治、大正時期的一種時尚，也就是在某些特定的實物背景前，由真人裝扮成某些畫中的人物，特別是歷史上有名的人物，構成一種靜止的畫面。[59]

顯然川平朝申和藍蔭鼎都是寫實繪畫的忠實支持者，不但如此，川平朝申還強調畫面的某種特質，特別是「柔美的線條」，認為那是藍蔭鼎作

57　同上註。
58　同上註，頁332-333。
59　參見同上註，頁336譯註。

品中最出色美好的表現法，不應有所改變。因此他對藍蔭鼎在前此一年，也就是1935年的作品表現，感到憂心。他說：

「藍蔭鼎去年展出於『一廬展』和『台灣水彩畫展』中的作品，竟然大異於從前。這到底是好的轉變或是不好的轉變？還是意識上根本的變化？總之，他獨特的柔美線條變成剛強的筆劃，而柔美的線條一向是他作品中最出色美好的表現法。他的轉變，也被台灣日日新報社的美術記者野村所注意，在一篇題名為〈觀看一廬展〉的評論中，野村寫著：『如同一位精力旺盛的老人，好似注射了荷爾蒙，有著重返青春的慾望。』我也有同感，覺得他似乎將被台灣畫壇的混沌狀態所沈溺。而一向關心他的人，也感到失望和落寞。」[60]

不過，藍蔭鼎這種被川平朝申稱為「滑稽的遊戲」，很快地就不再持續；川平以贊揚的口吻，寫道：

「這時，我才發現到他的偉大。他證明了自己本身已具有強大的力量，沒有根的畫風如同像別人借來之物，他一點兒也不想擁有。借來的東西遲早是會失去的，甚至會使自己失去方向，到不了目的地。他寧願獨自孜孜不倦地走在自己的道路上，雖然速度緩慢，但卻一路順暢，無所阻礙。他相信自己，同時也深信自己的藝術。」[61]

被川平朝申批評為滑稽的遊戲，事實上只不過是一種比較縱放的畫法，接近速寫的手法，而被認定為那是「沒有根的畫風」、「如同像別人借來之物」；其實在日本傳統的水墨禪畫中，就有許多這類型，甚至更主觀、縱放的畫法；而從藍蔭鼎第二屆「台展」入選的作品〈練光

60　同上註，頁333。
61　同上註。

亭〉(圖16)，也明顯可以看出藍蔭鼎有意在水彩創作中加入水墨畫法的用心，這是頗為難得的想法，也在日後，特別是戰後的發展中，證明他這方面的成就。不過，就當時這些所謂「反超現實主義」的言論，明顯可見川平朝申和藍蔭鼎都是屬於較為保守的「新古典」一派的支持者；當然，從殖民統治者的立場，這種從現實主義出發的創作，更能彰顯統治者在台灣開發、建設的績效。川平朝申也特別提及：「前些時在上野美術館舉辦了第廿屆『日本水彩畫會展』。會場中還特別為聲名遠播的藍蔭鼎另設一展覽室，把他作品中的台灣風土民情，廣泛地介紹給內地的人。」[62]

圖 37 〈江邊角映〉1936 鋼筆畫 20.2×27.8cm

圖 38 〈太平街〉1936 鋼筆畫 19.7×24.4cm

圖 39 〈凋百日草〉1937 水彩 32×49cm

1936年，藍蔭鼎也有一批以鋼筆細線加淡彩的速寫作品，如：〈江邊角映〉、〈太平街〉(圖37、38)等，而水彩之作，也顯然回復了線條的運用，如：靜物畫〈凋百日草〉(圖39)。

1938年，「台展」改組為「府展」(台灣總督府美術展覽會)，他也以「無審查」的身份，提供〈靜聽溪

62 同上註，頁336。

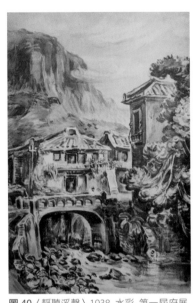

圖40〈靜聽溪聲〉1938 水彩 第一屆府展

聲〉(圖40)一作參與展出。

除了創作外,藍蔭鼎的教學,也備受肯定。除原本台北第一、第二高女的教職外,1931年、1938年又先後有台北第三中學(三中)及開南商工聘他擔任美術教師;這些教職,一方面是對藍蔭鼎教學、創作的肯定,二方面,卻也是畫家維持生活的重要憑藉。

1939年,他應義大利美術協會的邀請,前往羅馬舉行畫展,7月先是與高女學生作品聯展;11月再舉辦個人的展覽,這是藍蔭鼎生平的首次海外個展,同時也受邀成為義大利美術協會的正會員[63]。這樣的機緣,是否與他基督徒的身份有關,尚待考察。

1940年,已經是日本侵華戰爭的第4年,世界局勢頗為動盪,除了日本對中國及東南地區的逐步侵略,德國也在歐洲,突襲挪威、佔領丹麥、逼降荷蘭、比利時,甚至揮兵進入巴黎……,第二次世界大戰爆發。這一年(1940),藍蔭鼎趁著日本放寬台人赴中國申請旅行護照手續的簡化,前往中國大陸旅遊,遍及各省;這對藍蔭鼎藝術視野的打開,顯然是有相當大的助益。

年初,他舉辦了一場大規模的水彩個展於台北教育會館,計展出過去十年來的作品226件,既有回顧展的意味,也是籌備中國旅行的費用。立石鐵臣、吳天賞等畫、評論家,都發表了畫評。

63　前揭顏娟英編《台灣近代美術大事年表》,1939年7月條,頁175。

立石鐵臣以〈素樸的風趣〉[64]為題，稱讚藍蔭鼎的謙遜與勇氣；他說：這種毫無保留的展出方式，就好像全身赤裸般地勇敢站出來，請求大家的指導。其中不僅有他的代表作，也不可避免地，包括許多「缺陷相當多」的作品。但是，缺點多的作品，往往正潛藏了他的畫風特質，如果因此而獲得有識之士的建言，深刻地反省，反而成為將來畫業進展最大的資源。[65]

立石鐵臣指出：藍蔭鼎的水彩創作，是從石川式的台灣風景：「紫色山脈、田野廣闊、流動的絮雲佔了畫面的大部份。」出發，逐漸擴展題材，這些題材雖然平凡，卻因創作者的孜孜不倦、毫不倦怠，表達出本地風土的「清爽風趣」。立石鐵臣說：

> 「許多作品中，可以認為是今日成果的，即使沒有令人戰慄般的美的感動，但是任何人都可以感受其素樸風趣的流露。他深入觀察實相的探求心很強，並且想要靠磨練技法以及在造型上表現風趣的領域。」[66]

「風趣」，是「風流雅趣」的簡稱，也是一種日本文化中特別強調的文人心境，正如石川欽一郎在〈薰風榻〉[67]一文中所說的：

> 「薰風習習，倚坐在榻上，思索著風流觀，也是頗具涼味之樂事。首先想到的問題是，台灣果真有我們所認為的那種風流觀嗎？因此，有必要先研究看看所謂日本式的風流觀。
>
> 那麼，為了去看雪而在雪上翻滾跌撞，做這樣的趣味，與其思考文字表

64　立石鐵臣〈素樸的風趣——觀看藍蔭鼎的水彩畫〉，原刊 1940.2.8《台灣日日新報》（六版），收入前揭顏娟英譯著《風景心境：台灣近代美術文獻導讀》，頁 420-421。
65　同上註，頁 420。
66　同上註。
67　石川欽一郎〈薰風榻〉，原刊 1929.7《台灣時報》，台北；收入前揭顏娟英譯著《風景心境：台灣近代美術文獻導讀》，頁 134-138。

面上的看雪，更應該考慮其實際雪中翻滾，帶有犧牲觀和消極性的意味，其中蘊涵自然的風流的境界。在月待山山腳下的草舍中，我想像著山影的傾落，如此所謂（足利）義政的風流，表面上是等待月亮的昇起，然而因為在山的背面，看不見月光，靜靜地等待的內面心情中，也有著犧牲觀和消極性想法的風流。」

這樣的風流觀，是我們先天所擁有的品味的一部份，此乃經過微妙地發展後再洗練出來的極美之境界；扼言之，也是伴隨著文化的興隆而開啟，並且依著宗教的精神性觀念融合而產生的結果。」[68]

藍蔭鼎追隨石川多年，自然深切瞭解石川所稱的「風流觀」，但台灣一地到底不同於日本北國，「風趣」自然也不同，因此，立石鐵臣稱他的作品是一種「素樸的風趣」。

在具體的作品表現上，立石推崇小品的創作，他說：

「其風趣清爽表現流暢的好作品中，小品比大作來的多。也許是水彩畫顏料特質的緣故，大作的色彩混濁，而且物象的描寫說明過於繁瑣，失去風趣感而造型散漫。」[69]

此外，他對藍蔭鼎的人物畫也有所批評，他說：

「單獨描繪人物的作品，大部分表現不佳，這是因為不合藍氏特質的緣故吧。不僅風趣淡薄，而且探求實相不深刻，因此素描不正確，筆觸遊走於表面的情形非常顯著。幾件靜物作品的情況與此同樣。靜物方面，除此問題之外，構圖也太過於平凡。

68　同上註，頁 134。
69　前揭立石鐵臣〈素樸的風趣〉，頁 421。

此外，藍蔭鼎最需要警戒反省的是，揮筆動勢過於輕率，因此有的作品令人感覺畫品下降。但是賢明的藍氏也許已有自覺，所以經常看到控制的痕跡，或許是我多此一言，謹此說明。」[70]

另一位台籍評論家吳天賞，則在閱讀完立石鐵臣的文章後，針對所謂的「戰慄美」提出回應，可惜文章都是畫面枝節的討論，未有整體的評論。[71]

這年(1940)，藍蔭鼎也分別以作品〈市場〉及〈南國之夜〉入選及參展「一水會」第四屆展，及紀元二千六百年奉祝美展。[72]

1941年，作品〈夏日台灣〉再度入選「一水會」第五屆展；此時戰爭已趨緊張，物資管理更趨嚴格，畫家必須申請加入日本圖畫工作協會，才能取得顏料配給。藍蔭鼎也在此時被迫改名「石川秀夫」，以石川為姓，自是對老師的衷心懷念與歸宗。同年(1941)年底，12月8日，日軍突襲美國珍珠港；隔日，美國對日宣戰，台灣成為美軍轟炸的焦點。1943年，「府展」辦完第六屆後停辦。

不過在這段期間，藍蔭鼎個人的風格，已逐漸穩定，一件創作於1942年的〈荷鋤歸來〉(圖41)，人物是那麼踏實的踏在土地上，雙牛拖拉的牛車，載著

圖41〈荷鋤歸來〉1942 水彩 51×67.7cm

70 同上註。
71 吳天賞〈戰慄美！──藍蔭鼎的水彩畫展〉，原刊1940.2.15《興南新聞》八版，台北；收入前揭顏娟英著《風景心境：台灣近代美術文獻導讀》，頁422-423。
72 見前揭顏娟英編《台灣近代美術大事年表》，1940年10月條，頁178、181。

滿滿的稻草，人高高地坐在上頭；另兩人緊隨在後；而最前方的一人，則把鋤頭放在肩頭上，正是荷鋤歸來的景象，地面的光影變化，更顯示著道路的高低不平。

在低迷的時代氛圍中，藍蔭鼎在《興南新聞》發表〈美術片談——觀畫的心〉[73]，一方面教導一般觀眾，如何進入「觀畫」(即欣賞)的堂奧，二方面也陳述了自己創作的心得，乃至為人處世之道。

其中，對於「觀畫」的門徑，他開宗明義地表示：「有優點必定有缺點，即使在缺點中，盡可能以親切的態度來觀看的話，也會發現其特長。如果只看事物的一面，就作出判斷是不對的。」[74]

藍蔭鼎巧妙地以「赴宴」作比喻，建議觀畫的人，要以感謝、謙讓的態度來體會創作者的用心與精神。他說：

> 「觀賞畫的時候，抱著參加盛宴的心情便好。作品的材料和處理的方法，按每個人的品味和色彩喜好都不同；總之，我們應該抱著感謝、謙讓的態度，一件件作品仔細欣賞，若能體會創作作品人的苦心與精神便很好。實在是美味，看完有這樣的感覺就很好了。任何的美味也有骨頭、糟粕等，當場丟掉便好了。」[75]

接著，藍蔭鼎指出：觀畫的心情，也和對人的態度一樣。他說：

> 「特別在人的情形更是如此，有缺點也必定有其優點，這就是神很有趣的安排，督促人們努力上進。對於任何人我們都要尊敬其優點與特長，

73 藍蔭鼎〈美術片談——觀畫的心〉，原刊 1943.8.9《興南新聞》四版，台北；收入前揭顏娟英譯著《風景心境：台灣近代美術文獻導讀》，頁 170-171。
74 同上註，頁 170。
75 同上註。

至於缺點就沒有必要去揭露或探查，因為這樣做會令我們失去純潔，使我們的人品低下。」[76]

他認為創作的原理，和做人的道理是一致的。人要知道自己的優點，努力耕耘，也要吸納別人的優點，壯大自己；而不應只是一味隨波逐流、忘了自己的精神，就像是從別人的苗圃中挖來幼苗栽種，因土質不合，很快地就會枯萎。他說：

「有人不問世間事，每天認真地開拓自己的園地，愉悅地收穫；相反地，也有人關心世間的風波，一一隨波逐流，荒廢了自己的收穫。也有人自己不播種子，從別人的苗床買來栽種在盆內，卻因為土質不合，幼苗很快就死掉；或也有人專門種一些不會結果實的植栽來賣。同時也有人廣泛地向經營農園的人吸收其特長、優點，並且自己施加研究的肥料，得到大收穫而自得其樂，渾然忘了世間般地陶醉於幸福中，這是老實的農家。不管選擇那一條路，依照個人的喜好，無法干涉。總之，依各人的資質、力量、體質、聰明等的不同，最後完成的作品也不同，這是一定的。」[77]

最後，論及創作的經驗，他強調「留白」的重要。他說：

「畫面上的留白比實際的描繪更需要仔細地考慮，東洋畫境界具有餘韻、氣品、位置、精簡、含蓄等特點，與西洋畫在畫框內塗得滿滿的，強調說明性、理由、洞察、理智等等，總之絞盡腦汁向物體與自然的奧妙挑戰的境界，這兩種不同的開拓法各有其優缺點，如果各自能徹底研

76　同上註。
77　同上註。

究便都能達到精簡、含蓄、有格調的效果。」[78]

他也強調自我文化特色的重要，他說：

「即使使用幾種西洋材料，日本人在創作時必然會做出日本的風味。這
也是自然的事。沒有必要刻意做出西洋的奶油臭味。正如佛教如今已經
完全成為日本人的佛教，而且中國的北宗、南畫也被咀嚼消化成日本畫
的流派之一。總之，我們日本自古以來，在文化上包容萬物，並且完全
消化成自己的養分，好像是個偉大的胃袋，有不可思議的消化液，而今
正是到了消化西洋藝術的時刻，西洋畫派中，由物質文明的極度反動理
論產生的表現主義、構成主義、立體主義、超現實主義等，對日本精神
而言，不過是提供局部而片面的理論罷了。」[79]

最後，他更強調「理論與實踐搭配」的重要性。他說：

「還未徹底研究之前光以理論為依據的話是不可以的，又如果未能配合
理論因而行不通的話，也就是未徹底研究的證據。自己就算自抬身價，
自認為是不世出的天才，然而隨後發表的作品才是驗證，人家都會討
論，這是無法偽造的，藝術家的頭腦呈現在作品畫面上。」[80]

文章結尾，他呼籲：

「今後藝術家已不再處於理論的時代，而是要超越理論，更深刻而廣泛地
與人們的心靈共鳴，也就是說不再是為了藝術而藝術，而是要創造滋潤人

78 同上註。
79 同上註，頁170-171。
80 同上註，頁170。

生的藝術，期待諸多傑出的畫家輩出，為國家而努力，誠為大幸。」[81]

一件畫於1945年戰爭末期的淡彩
素描〈工廠作業〉(圖42)，以女
子學校的學生們投入生產，以支
援前線作戰的景象為題材；似乎
也是配合當時「戰爭畫」的時局
要求所作。

1945年8月6日、9日，美軍以原
子彈轟炸廣島、長崎；一個禮拜
後，8月15日，日本天皇透過廣

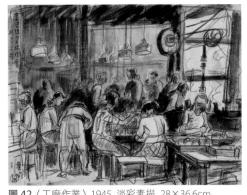

圖42〈工廠作業〉1945 淡彩素描 28×36.6cm

播，宣布無條件投降；台灣結束了日治時期，藍蔭鼎辭去所有教職，準
備成為一位真正的專業藝術家。石川老師也在這年，以74歲高齡辭世，
石川老師幾乎就是上天為了彌補日本人對台灣的殖民統治，送給台灣人
的一件最珍貴的禮物。

這是一個時代的結束，也是另一個時代的開始。

貳──戰後篇

如果說：日治時代藍蔭鼎的成功，有石川老師知遇的特殊機緣，那麼
戰後藍蔭鼎的成功，則顯然是來自自我對時代敏銳的觀察和前瞻的見
解與行動；其中最顯著的例子，就是「豐年社」的創立與《豐年》雜
誌的發行。

81 同上註，頁171。

先是1947年，藍蔭鼎以他幼年曾經有過的漢學私塾經歷，快速地與戰後重新展開的中文時代，聯繫上脈動，在國民黨台灣省黨部支持下，創設「台灣畫報社」、發行《台灣畫報》，擔任社長兼總編輯；同時，也受聘擔任教育部美育委員會的委員。

《台灣畫報》顧名思義，就是以「影像」為主軸、「文字」為搭配的一份刊物；在那樣一個社會轉型的時代，媒體的報導，成為價值重建、輿情反映的重要管道，更是政府政令宣導、去日歸中的有效工具。藍蔭鼎敏銳的時代感知，創設這樣一個媒體，也就掌握了社會領導階層的關鍵契機；《台灣畫報》報導社會的各種政經大事，也包括了重新活躍的藝壇訊息，如：1946年首屆台灣省全省美術展覽會(簡稱「全省美展」)的報導……等。

1946 年第一屆台灣美術展覽會評審合影

1949年，國共對抗轉劇，在大陸全面挫敗的國民政府，被迫遷台；台灣成了外國媒體形容的「瀕死的政權」；連一向支持蔣介石的美國，也表達了不介入中國內戰的立場。

不過就在這個時期，1950年，韓戰爆發，台灣突顯出他特殊的戰略地位，美國第七艦隊駛入台灣海峽，美國協防台灣，形成圍堵「共產世界」的「自由中國基地」；原本只是一份地方性媒體的《台灣畫報》，

也成為「自由中國」重要的文宣管道，無形中提升了藍蔭鼎在戰後台灣的社會地位。

1950年，他參與推動成立「風景畫協會」，擔任總幹事；也擔任黃君璧、馬壽華等人推動成立的「中國美術協會」理事職位。

《台灣畫報》在報導台灣社會各項訊息的同時，出身農村的藍蔭鼎，自然也對農村的問題，有著較多、且相對深入的理解與關懷。他認為：提供農村的知識水平，是建設「新中國」的重點工作；而辦理一份專屬農民的刊物，則是達到這個目標的有效方法。他指出：日治時代的台灣，也曾發行過幾份農民刊物，對農村的經濟發展產生很大的影響。

這樣的想法，他向一位當時在美國新聞處工作的美國友人許伯樂(Robert Sheeks)提出，許伯樂果然人如其名，成了藍蔭鼎戰後生涯的第一位「伯樂」。他本人熱愛藝術，是位業餘的木雕家，而和藍蔭鼎相交甚篤；他除了對藍蔭鼎的水彩創作深為喜愛，更對藍蔭鼎提出辦理農村雜誌的構想，有著深切的理解與認同。於是他請藍蔭鼎將這樣的想法，擬成正式的計劃書，再透過他轉送給美國政府，當時的美援經費，雖然也透過「農復會」(全名為「中華民國農村復興委員會」)協助農村建設、改善農民生活，但這樣的作法並不夠，因為與其給魚，不如給釣竿；如何提高農民的知識，傳授農業基本技術，農民生活才能獲得全面的改善。[82]

藍蔭鼎的建議，很快地就獲得美國國務的同意，並批准了這筆經費。不過，農復會知道了這個消息，立即提出異議，認為這樣的事情，應由「農復會」來進行。因此，這份雜誌也就併入「農復會」轄下，成了官方的機關刊物。

82　參見楊英風〈我所認識的藍蔭鼎〉，前揭《藍蔭鼎水彩專輯》，頁2。

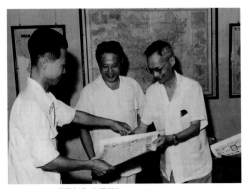

1951.07.15《豐年》創刊號

這個結果，雖然和藍蔭鼎原先的希望：作為一個帶有學術性質的專門雜誌，有所差距；但同樣是為農民服務，他也就不再堅持。

1951年，這份取名《豐年》的雜誌，終於以月刊的形式，在「農復會」轄下的「豐年社」名下，正式發行；並由藍蔭鼎擔任社長，聘請甫自台灣師大美術系休學的宜蘭同鄉楊英風擔任美術編輯。

這是一段深入全島農村的重要過程，對藍、楊二人的藝術創作，也都產生了重要的影響。楊英風回憶這段時間，寫道：

「這段時間雖然有接受美援，但在創設期間事務繁忙，可以說工作的相當辛苦。我們經常連袂下鄉訪問農民，希望瞭解農民的生活、想法和風俗習慣。這段期間我天天和藍蔭鼎生活在一起，他的一言一行我瞭解的最為清楚，他不僅到汽車能行之處，並且深入山川民間，考察疾苦，將之報導在刊物上，以藝術家誠懇的本質去為廣大的農民服務。這種精神不僅在過去，就是在今日也很少見到。」[83]

楊英風在「豐年社」整整工作了11年，形成他創作生涯中重要的「豐年時期」[84]；但藍蔭鼎在兩年後，即因理想與實際的差距而離職。

不過，這兩年的相處，留給楊英風極深刻的印象，他說：

83　同上註，頁3。
84　參見蕭瓊瑞‧賴鈴如〈豐年時期的楊英風〉，《楊英風：站在鄉土上的前衛》，頁18-105，高雄：高雄市立美術館,2006.4。

「我跟他交往那段期間，深深覺得他為人的誠懇，是個腳踏實地做事的人。 這種氣質來他的宗教信仰，他是基督教長老會會員，所以言語、行為各方面都極有分寸。他的人生觀和民族性格對我影響很大，在為人處世方面可以說是我的老師。雖然我們對美術的看法不一致，譬如他反對我抽象、寫意的作品，他覺得現代美術不可及；但我始終佩服他的人格，佩服數十年如一日，專心一志投入繪畫的精神。

••••••••••••••••••••••

在我認識的朋友當中，他是唯一能將生活、宗教、藝術三方面結合的一個好榜樣。從『豐年社』同事期間，他對農民所的各項協調工作，及至擔任華視董事長期間，開闢了『今日農村』、『空中教學』等節目，可以證明他是個言出必行的人，他始終念念不忘實踐他的理想。瞭解了他的為人，再去看他的畫，才可能有更深一層的體會。

我一向認為，藝術家的畫就是他的生活，藝術家所畫的內容就是他生活的內容。看了藍蔭鼎的畫，更令人覺得他的藝術和生活是一體的。這一點，我們可以反省自己的創作態度，作品是否從生活裡湧現出來，真正的藝術品是從畫家的人格和生活出發，只具備表面技巧的作品是不會有生命的，而藍蔭鼎的畫告訴我們如何去追求一種真善美的境界。」[85]

離開「豐年社」，並沒有影響藍蔭鼎的創作生活，反而有了更廣闊的天空。首先，他始終沒有中斷自己的創作，特別是在「豐年社」的兩年間，他有機會深入山地，對高山子民的生活、文化，有了更多的理解，甚至成為日後重要的畫題；其次，也始終維持著自日治時期以來，和外國水彩畫壇的緊密連繫，除參與法國水彩畫協會舉辦的展覽(1951)，更成為協會的會員(1952)。

85　前揭楊英風〈我所認識的藍蔭鼎〉，頁4。

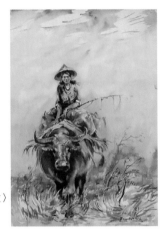

圖43〈牧牛女〉
1951 水彩
57.2×40.8cm

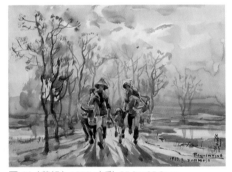

圖44〈暮歸〉1953 水彩 25.3×35.8cm

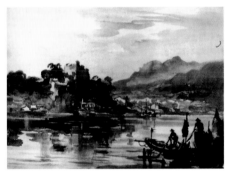

圖45〈淡水夕照〉1953 水彩

在創作上，1951年的〈牧牛女〉（圖43），採取正面的角度，描繪一頭巨大的水牛，馱著一位戴斗笠的女孩，踏著雜草迎面而來；女孩身著有著美麗色彩的華服，甚至頸上還有一串紅、藍相間的連珠胸飾，似乎是一位原住民的女孩。這樣的構圖，已然脫離石川老師的影子，顯示出藍蔭鼎個人獨特的畫風。而1953年的〈暮歸〉（圖44），以輕淡活潑的筆觸，描寫有父、母、小女孩，和牛組成的一家人，在夕陽西下的田間小徑上，踏著長長的影子回家。如果說：石川老師畫中的人物，都是由近而遠的走向畫面的遠端，即使挑物，也感覺輕飄飄的，似乎沒有重量一般；那麼，此時的藍蔭鼎，畫面中的人物，總是踏實地由遠方走向近處，人和土地是密切相聯的，夕陽拉長的人物投影，再加上側邊水田的天光和樹影……，藍蔭鼎正式以這樣的面貌，迎向戰後新世界。

同為1953年的〈淡水夕照〉（圖45），也是逆光的景緻，明暗強烈對比，很有水墨的趣味。

圖46〈雞舍〉1950年代 水墨 18.3×37.1cm

圖47〈狂風驟雨〉1950年代 水墨 19.2×27.3cm

圖48〈龜山風景〉1950年代 水墨 19.5×27cm

圖49〈野台戲棚〉1950年代 水墨 19.4×27.3cm

事實上，在1950年代至60年代之間，藍蔭鼎確實有著一批以水墨、毛筆進行的速寫之作(圖46-49)，顯示在戰後急遽變遷的社會中，他更用心地吸納屬於中國的水墨養分。

也是1953年的〈厝後小路〉(圖50)，以較緊密的構圖，畫出前景背光的屋後小路，有人擔著擔子往後方的寺廟走去，也有一對母女，或是祖母和孫女，正自轉角處迎面走來；全幅的光亮處，就在這轉角的後方，頗為生動。

此時，藍蔭鼎的圖文也經常出現在當時的主流媒體；如：1952年9月間，在《中央日報》的「中央副刊」，便有名為「北部風光」的圖畫專

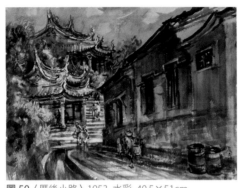
圖50〈厝後小路〉1953 水彩 40.5×51cm

欄，刊出藍蔭鼎所繪台灣北部風光，包括：烏來觀瀑、觀音暮鐘、蘆州竹影……等，以帶著速寫意味的毛筆線條，搭配簡約的文字，介紹台北近郊的知名景點。而在1953年9月間，又有〈藝術欣賞〉[86]與〈漫談藝術家〉[87]等文的刊出。

在〈藝術欣賞〉一文中，藍蔭鼎將美術作品分成四類：

第一種：觀者無意欣賞，但是不由自己地被她吸引。這類作品往往是色彩鮮明、線條強烈的，如：現代繪畫大師馬蒂斯(Matisse)的作品。

第二種：觀者一看便受其熱誠或氣魄所迷惑。這是屬於「力量」的作品，如：後印象派畫家谷訶(梵谷)(Van Gogh)的作品，都是驅使顏色的長線，顯出一種遒勁的氣勢，活躍在整個畫面上，猶如火焰的顫動。

第三種：初看平凡，再看卻有引人入勝的氣氛。這種作品是比較令人感到可愛的，比如說描寫晨景或雨景的畫，都是較富於詩意畫情，使觀者宛如逍遙在畫境中，感到陶醉。所以，這類作品的效果，是抒情的、幽靜的。

第四種：第一印象很好，然而愈看愈令人討厭。有如衣冠華麗的美人，初看漂亮，然而一知其嗜痂之癖，卻令人討厭，自然是比較沒有欣賞的價值了。[88]

藍蔭鼎指出：第一、第二種是屬於「動的」繪畫，第三種是屬於「靜

86 藍蔭鼎〈藝術欣賞〉，1953.9.8《中央日報》六版，台北。
87 藍蔭鼎〈漫談藝術家〉，1953.9.12《中央日報》六版，台北。
88 前揭藍蔭鼎〈藝術欣賞〉。

的」；欣賞者欣賞一幅畫時，只要知道它是屬於那一種類型，而又是自己喜歡的那一種，自然可以「多多欣賞」；至於不能引起自己興趣的作品，「自可不必顧及」[89]。

從藍文的口吻中，自然顯現藍蔭鼎自己的作品，正是那屬於「靜」的第三種類型，也就是一種初看平凡、再看卻引人入勝的類型。

此外，藍文也提到「欣賞藝術的態度」。他說：「欣賞」二字，照字面的意義，自然應該是「欣喜賞玩」；也就是按著上文所說：尋找適合自己喜歡的類型，多多「欣喜賞玩」，盡量地去發掘、瞭解其中的美味，而不應是抱著「求疵」的心態，去專找作品的毛病。

藍蔭鼎說：

「筆者往往看到一些一知半解的人士，走出藝術展覽會場即開口大罵：『這些畫像什麼呢？』或『某某人的作品，簡直不能看！』可是，我要請問這種人：『究竟你是來欣賞藝術抑或批評作品呢？』

以繪畫的例子來說吧，專家的作品也好，外行人的作品也好，即使有某些地方畫得不好，但在某些部分必也有可取的地方，絕不會像那些人說的那麼一無可取。作品中的缺點，可盡量讓批評家去指摘，作品中優美的地方，你要盡情地去享受玩賞，這樣才算是聰明的欣賞態度。」[90]

藍蔭鼎甚至以「餐宴」作比喻，他說：

「我也常常想到欣賞藝術有如被人請吃菜喝酒那樣，在散席後應該有感謝與喜悅的心情。在席上所吃的菜、所喝的酒，即使有幾碗是不合你的

89　同上註。
90　同上註。

胃口，但也該有一兩碗菜是使你事後一說就要『垂涎三尺』的。做為一個客人，應該多多記住那些珍奇的菜餚，而不該把所有的菜都說得『如嚼雞肋』那麼乏味。我認為欣賞藝術的態度也應該如此。」[91]

在〈漫談藝術家〉一文中，藍蔭鼎進一步地以「美食」來比喻「藝術」，認為：「藝術家是自然界的良好廚司」。他說：

「藝術是美感的表現。美的感情起於藝術家心中，因美感而變成藝術衝動，然後發而為可觀的藝術品；這種過程，我們叫做藝術創作。

不過，在這種過程中，必須有一種使作者引起衝動的資料或動機，例如：在暖冬的夜裡，回憶起去年的時雨而詠歌；或者看到晚霞的良辰美景而握筆速寫起來。這些時雨或晚霞，便是直接喚起作者創作的資料，我們把它做『素材』。」[92]

可是，自然界(廣泛的)的同一素材，可因作者不同的素質與藝術修養而作出價值相差的藝術品來。這有如食堂的廚司：一個廚司如不懂調味燒菜，將一些材料煮成不能適合於各人胃口的菜餚的話，即使所用的材料是山珍海味，也不能算是一位優秀的廚司。又假使其材料只是些蔬菜之類，但廚司的調味恰當，燒菜的技術也高明，菜餚的器皿清潔而雅觀，那麼，令人光入座就覺得快適。

所以，一個真正的藝術家是自然界(也包括社會人生的各種自然現象)的良好廚司，他把素材最優美之處，淋漓盡致地表現出來，他用畫筆、用樂器、用雕刻刀，表達出別人所感到的、所見到的，或是所希望的。因

91 同上註。
92 前揭藍蔭鼎〈漫談藝術家〉。

此，藝術家也是自然界的代言人。[93]

此外，藍蔭鼎也建議：藝術家以寡言為貴。他說：「一個真正的藝術家，其所研究或創作的作品，也許會受到極少數人的冷眼，然其實在的價值，總不致被人忽略的。可是，現在藝術界有著一種令人擔憂的現象，那就是藝術家自己兼任宣傳家。」[94]

藍蔭鼎認為：「藝術家有如一個良好的廚司，其所作的菜好不好吃，吃的人總會知道，用不著廚司先生要登台演講，對客人們來個喋喋不休的自我介紹。」[95]

他說：「一件偉大的藝術品，該是作者至善的情操和崇高的思想之結晶，自然不必作者自己『畫蛇添足』的再加宣傳。相反的，一件劣作，即使讓作者有三寸不爛之舌，也不能由於廣告而提高其作品的實在成就；何況實在的好作品，也不是可以言說的。」[96]

因此，他勸藝術家：以少說話為妙。

1952年10月，他應美國紐約國家畫廊邀請，舉行在美國的首次個展；而1954年3月，更以他在「豐年社」任內的殊異表現，獲得肯定，應美國國務院邀請，前往美國訪問、寫生，

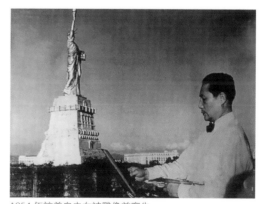

1954 年訪美自由女神雕像前寫生

93　同上註。
94　同上註。
95　同上註。
96　同上註。

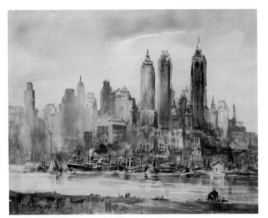

圖 51〈紐約市〉1954 水彩 40.8×51cm

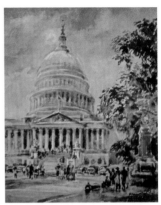

圖 53〈華府國會大廈〉1954 水彩

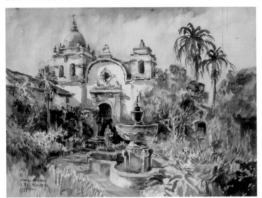

圖 52〈加州修道院〉1954 水彩 55.5×76.9cm

圖 54〈華盛頓國家畫廊〉
1954 水彩 51×40.8cm

前後三個月。出發前，他先在台北住家舉辦非正式的個展，展出水彩畫作五十幅，風俗速寫一百幅，媒體大幅報導，形容他是能左右雙手同時作畫的「雙鎗俠」，甚至還刊出照片為證，宣傳效果十足。[97]

不過這個畫展的另一特點是：不出賣作品的純欣賞性展出。他甚至認為：一個畫家，至少是他自己，必須到六、七十歲以後，才能有把握，

97 胡旻〈寶島畫壇馳譽國際的雙鎗俠：藍蔭鼎，日內舉行個展〉，1954.3.1《聯合報》六版，台北。

圖 55〈金門公園〉1954 水彩 40.9×51.1cm

圖 56
〈優聖美地〉
1954 水彩
51.1×40.8cm

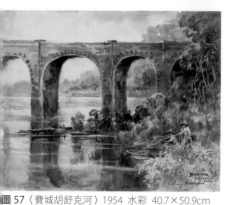

圖 57〈費城胡舒克河〉1954 水彩 40.7×50.9cm

正式的開畫展[98]。這趟旅美行程，計遍遊了美國各大州城，進行寫生，並發表演講22次、舉辦畫展10次；這些場合，都由當時駐美大使顧維鈞、胡適，及于斌總主教等人主持介紹，相當程度地代表中華民國在海外的官方活動。

1954年5月，先是個展於華盛頓的國際大廈，同時，赴白宮晉謁美國總統艾森豪，並獻呈水彩畫作〈玉山瑞雪〉，被懸掛在白宮的西廳，象徵自由中國的巍然屹立，及和美國之間的堅固友誼。[99]

這批訪美的寫生之作，有描寫都市建築之美的〈紐約市〉、〈加州修道院〉、〈芝加哥美術館〉、〈芝加哥煙火〉、〈紐約時報廣場〉、〈華府國會大廈〉、〈華盛頓國家畫廊〉、〈華盛頓基督教青年會〉(圖51-54)；也有描寫自然之美的〈加州蒙特半島〉、〈金門公園〉、〈華盛頓公園〉、〈優聖美地〉、〈費城胡舒克河〉(圖55-57)等，藍蔭鼎的描繪手法，時而清淡、時而幽遠、時而宏偉、時而熱鬧……，總之都呈顯藍氏高度寫實的表現能力。

98 錦玉〈從藍蔭鼎個展談到藝術家的風度〉，1954.3.9《聯合報》六版，台北。
99 〈藍蔭鼎晉謁艾森豪總統，預定本月底結束在美全部日程〉，1954.6.10《聯合報》六版，台北。

6月，再由中(台)美聯誼會及華美協進會，聯合舉辦個人畫展於芝加哥國際大廈；隨後移展於洛杉磯華埠的巴沙甸拿大廈。訪問美國的前後四個月間，國務院始終派員全程陪同、招待，備極禮遇。[100]

藍蔭鼎的藝術創作，經常是結合了公務的行程，而他總是不辭辛勞地戮力達成。

1955年，他應當時教育部科學教育委員會之託，拍攝一部名為《寶島風光》的記錄片，和攝影家郎靜山及文物專家施翠峰，搭乘由教育部提供的一部出租小客車，由台北出發，一路經由宜蘭、花蓮、台東，過鵝鑾鼻後北上西海岸，轉入阿里山、日明潭，最後回到台北。這一趟義務性的公幹旅行，藍蔭鼎總是利用工作餘暇到處寫生，訪問原住民部落。由於日治時期，藍蔭鼎已經有多次進入山區拜訪原住民的經歷，和這些人都成了極好的朋友，到處

藍蔭鼎畫室一隅，有著豐富的原住民文物收藏。

受到歡迎，也收藏了不少珍貴的原住民文物。[101]

1955年，藍蔭鼎的畫作愈發顯示濃郁的鄉土風味；當年的一幅〈養鴨人家〉(圖58)，以一位坐在小船上，頭戴斗笠、手持釣竿的男子為中心，

100 參見前揭施翠峰〈歌頌真善美的畫家：藍蔭鼎〉，頁25。
101 施翠峰〈懷述藍蔭鼎往事〉，《雄獅美術》108期，頁40，1980.2，台北。

成群的鴨子圍繞在小船四周，由近而遠，每一隻鴨子都有牠的動作，或是張翅，或是急於找尋同伴……，總之，每一隻都交代得清清楚楚；隔著水塘的對岸是一座茅草舖成的鴨寮，有一位正在倒飼料給鴨群的人。再後方就是茂密的竹林，和隱藏在竹林中的房舍。

雨景也在此時成為他創作的重要題材，如：1955年〈城市風景〉(圖59)，和1956年的〈雨中行〉(圖60)。另外，在這個時期，藍蔭鼎對水彩技法的表現，也逐漸變得多元，如：1955年的〈夜色〉(圖61)，幾

圖58〈養鴨人家〉1955 水彩 56×86cm

圖60〈雨中行〉1956 水彩 34.2×25.9cm

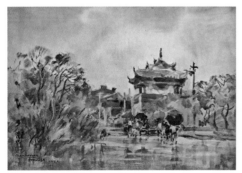

圖59〈城市風景〉1955 水彩 56×86cm

圖61〈夜色〉1955 水彩 26.3×36cm

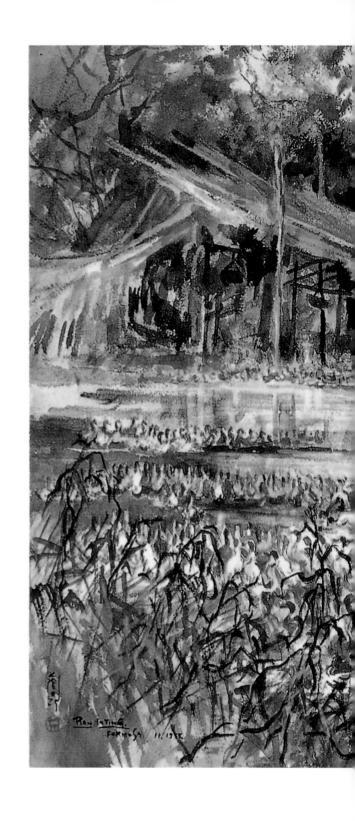

〈養鴨人家〉1955 水彩 56×86cm

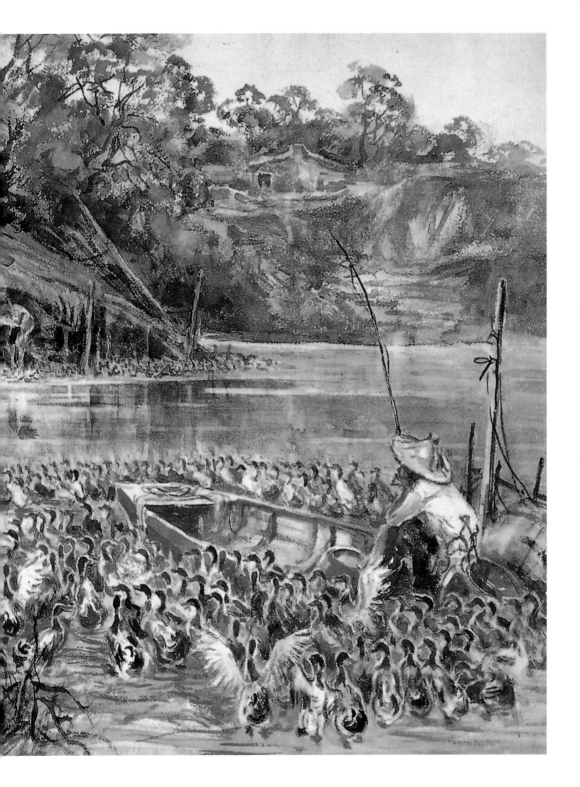

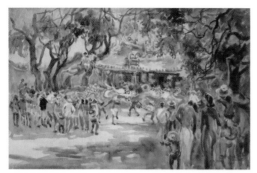

圖 62〈廟會〉1956 水彩 34×51.5cm

圖 63〈廟前小憩〉1956 水彩 45×57cm

圖 64〈古井汲水〉1956 水彩 34.5×50.7cm

乎就是用墨韻進行的表現；而1956年〈廟會〉、〈廟前小憩〉和〈古井汲水〉(圖62-64)，則著力於鄉土生活的呈現。

同年(1955)，國立歷史博物館在台北南海學園成立，這是韓戰結束、中(台)美簽定協防條約，以美援經費建造的第一個現代化的展覽機構，也是中華民國政府立基台灣後，開始積極推動文化建設的一個重要里程碑。蔣宋美齡女士是這些工作背後最重要的推動者，這年(1955)，她特地親臨「鼎廬」拜訪、論畫、學習，也顯示了藍蔭鼎在當時藝壇上的地位。

隨著政治的逐漸安定、文化工作的積極展開，藍蔭鼎扮演的角色也日趨重要；1956年他任全國書畫展審查委員，也任甫成立的「政工幹校」(全名「政戰工作幹部學校」，後改「政治作戰

學校」）教授。作品除參加法國水彩畫協會在巴黎市國家畫廊展出，其中兩幅被選製成原色明信片，廣為介紹外；另件原藏紐約公共圖書館的作品〈台灣新年〉，由美國知名玻璃技師雕刻在水晶玻璃器皿上，代表中華民國在美國紐約州康寧城的藝術博物館展出。後巡迴華盛頓國家藝術館展時，美國國務卿杜勒斯還親臨觀賞，兩人更因此結為好友，交往甚密；日後杜氏每次訪台，均至台北藍宅「鼎廬」暢談。[102]

1957年，作品參展英國水彩畫協會展，獲特殊讚譽，並被收藏於英國皇家美術院。同時，任教育部學術審議委員；並奉教育部派命，代表中華民國出席第一屆「國際藝術會議」，且應聘為「國際美術展覽會」審查委員。5月，任「東南亞國際藝術會議」代表赴菲，首應菲律賓外交部之邀展；並晉謁菲律賓總統賈西亞，呈獻水彩畫〈群鴨〉一幅。7月，應泰國文化部邀請，訪問泰京並舉辦個展，展出作品109幅，開幕典禮由泰國外交公摩萬納拉鐵親王主持。翌日，晉謁泰王宮拜謁哈瑪九世，當晚接受泰王歡宴[103]。8月，晉謁越南總統吳廷琰，獻畫〈翠竹〉促進友誼。再贈畫泰王哈瑪九世，由杭立武大使陪同。途中，突聞母親病重，旋即返國奉侍；不久母喪，蒙總統蔣介石頒贈誄辭〈荻畫揚芬〉。

在許多親戚朋友之間，大家都曉得藍先生是個難得一見的孝子。他在母親在世期間，有過許多孝順美談。在母親去世後，便不喜歡做生日。他說：「出生的日子，就是母親懷胎十個月、最痛苦最受災難的一天；我們怎麼可以生日不好好地追念母親的慈恩，卻只顧大吃大喝、玩樂一番呢？」每年生日，他都會悄悄地跑到母親的墓園，去沉

102　參見前揭施翠峰〈歌頌真善美的畫家：藍蔭鼎〉，頁25。
103　同上註。

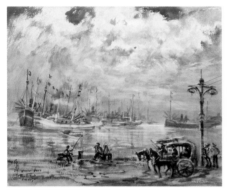

圖65〈馬達拉港〉1957 水彩 40.5×50.5cm

圖66〈曼谷〉1957 水彩 24.3×32.6cm

圖67〈達摩〉1957
水彩 35.6×25.5cm

圖68〈達摩二〉1957
水彩 35.6×25.5cm

圖69〈喜事行列〉1957 水彩 25.5×34.4cm

思默想，懷念母親恩情。[104]

1957年的〈馬達拉港〉和〈曼谷〉(圖65、66)，以及一批以達摩為題材的作品(圖67、68)，都是出訪東南亞期間的創作；而同年的〈喜事行列〉(圖69)，則是描繪台灣民間喜慶迎親的場面。

1958年，2月，由美國新聞處及國立歷史博物館聯合主辦「藍蔭鼎遊

104 同上註，頁27-28。

圖70〈泰國浴女〉
1959 水彩 50.7×40.6cm

圖71〈起風〉
1959 水彩 50×40.5cm

圖72〈竹林幽居〉
1959 水彩 51×41cm

美畫展」於歷史博物館，計展出作品48件，博得許多掌聲；這也是戰後藝壇較完整地見識到藍氏畫藝的重要展覽。台北的展覽，被媒體譽為「歷年台北個展中最轟動的一次」[105]結束後，移往台南美新處繼展。之後，再運往菲律賓、日本、美國等地展出[106]。根據報導：藍蔭鼎的這批作品已由一位美國方面的熱心人士以一萬五千美元購藏；而藍蔭鼎也計劃將這筆款項悉數捐出，救濟窮苦人士，以紀念年前過世的母親[107]。8月，再在新加坡舉辦畫展。

1959年，榮獲教育部學術文藝美術類獎。這年，在創作上也有一些新的嘗試，如：人物畫的〈泰國浴女〉和〈起風〉(圖70、71)，特別強調人物的動作，前者上身裸露的浴女，稍帶誇張的臀部；後者被強風吹拂的母女，緊緊抓住旗袍和帽子的情形，都是以往少看見的手法。而〈竹林幽居〉(圖72)中茂密的竹林，是以甘蔗的蔗箔沾著顏料，壓印在畫面而成。

105 〈藍蔭鼎「遊美畫展」觀感〉，1958.3.6《聯合報》 六版，台北。
106 同上註。
107 〈藍蔭鼎水彩畫集將展出，並將全部收入救濟窮人〉，1958.2.21《聯合報》「藝文天」版，台北。

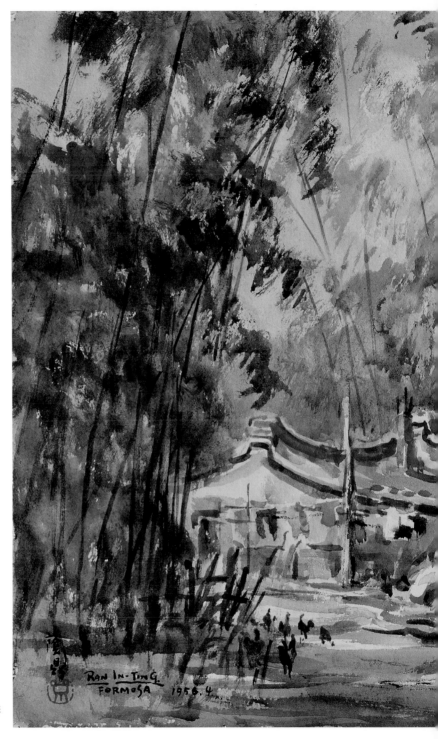

〈古井汲水〉1956 水彩
34.5×50.7cm

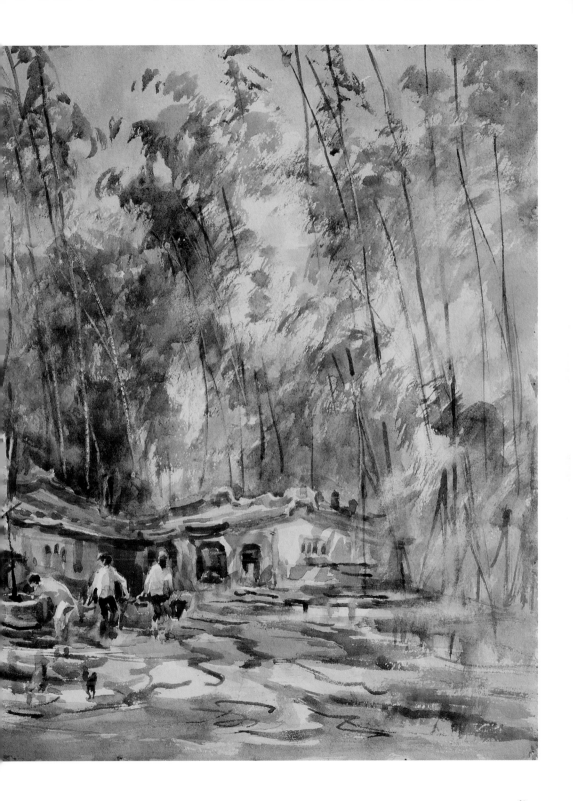

〈喜事行列〉1957 水彩 25.5×34.4cm

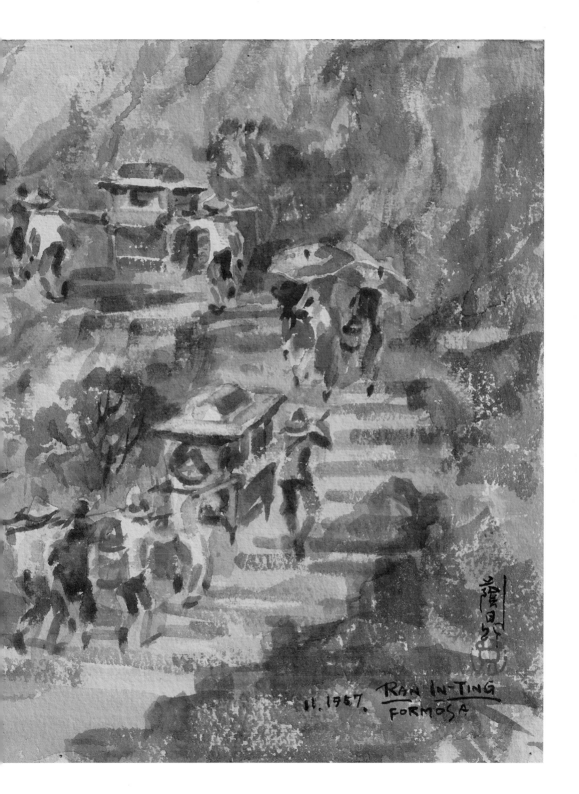

11. 1957. RAN IN-TING
FORMOSA

圖73〈山間月色〉1959 水彩 40.8×50.8cm　　圖74〈月光暝〉1959 水彩 40.8×50.8cm

至於〈山間月色〉和〈月光暝〉(圖73、74)，則都是對夜晚月光的描繪，在看似昏暗的夜色中，各景物的原本色彩、形態，仍交待得清清楚楚。

1960年8月，法國國立水彩畫協會正式聘藍蔭鼎為審查委員。同時，他也受聘為台灣省政府顧問。這年，也有幾件頗具特色的作品，〈行列〉(圖75)是描繪一個宗教儀式的場面，遊行的隊伍，正走到了十字街頭，前方敲鑼吹號的樂隊，引導著一尾青龍出場，後方是旗隊，和七爺、八爺；圍觀的人群，站立街道兩旁，甚至連二樓陽台也站滿了參觀的人群。前方廣場地面，以水彩淡筆掃過，既交待了黃土地面，也交待了陰影，是十分精采的作品。

此外，〈雨中總督府〉和〈老樹庇蔭〉(圖76、77)，則分別表現了雨天和陽光樹蔭的氣候情趣。水氣淋漓和樹蔭涼爽的視覺特質，都十分成功。

至於隔年(1961)的〈踩高蹺〉、〈迎神賽會〉(圖78、79)，是延續了此前〈行列〉的氛圍，人物眾多而氣氛熱鬧；而〈市集〉(圖80)，則是把焦點移回日常的生活場景，仍是一種紛雜、熱鬧的氣氛。

相對於這批熱鬧的群像人物創作；另一批純粹的風景畫，則表現了另一

圖75〈行列〉1960 水彩 39.2×57.5cm

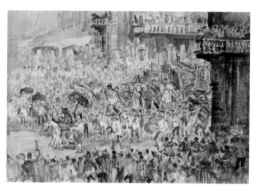

圖78〈踩高蹺〉1961 水彩 38.9×57.4cm

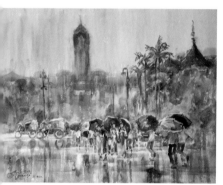

圖76〈雨中總督府〉1960 水彩 40.5×50.8cm

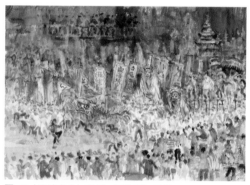

圖79〈迎神賽會〉1961 水彩 39×57.7cm

圖77〈老樹庇蔭〉1960 水彩 40.2×50.6cm

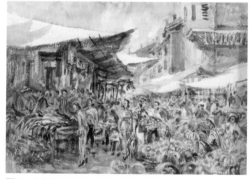

圖80〈市集〉1961 水彩 39.2×57.9cm

圖81〈梯田〉1961 水彩 39.3×57.3cm

圖82〈放牛埔〉1961 水彩 39.3×57.5cm

圖83〈風雨〉1961 水彩 39×57.8cm

圖84〈拉船泊岸〉1961 水彩 39.4×57.3cm

圖85〈細雨如煙〉1961 水彩 39.5×58cm

種清朗、開闊的氣象,如:〈梯田〉、〈放牛埔〉、〈風雨〉、〈拉船泊岸〉、〈細雨如煙〉(圖81-85)等。

這顯然是創作豐收的一年,〈鄉居情〉(圖86)中農家大小出動忙於收穫的情景,特別是前方趁隙哺乳的婦女,在在讓人想起米勒和梵谷同題材的作品。而以太魯閣長春祠為題材的〈懸瀑長春〉(圖87),則是一種近中國山水畫的構圖,尤其瀑布生動的畫法,讓人印象深刻。

1961年5月15日,前美國總統甘迺迪之妹訪台,特別代表美國總統來舍

圖 86〈鄉居情〉1961
水彩 39.3×57.6cm

圖 87〈懸瀑長春〉1961 水彩

圖 88〈關渡河口〉1962 水彩

圖 89〈草山農家〉1962 水墨

問候。年底，作品參展台北美國新聞處舉辦的「當代中國畫展」，與美
國駐華大使莊萊德夫婦，及美國新聞處處長麥可賓夫婦，相談甚歡。[108]

1962年，這年，他的創作風格轉為雅緻；〈關渡河口〉(圖88)，採
取一種視角、描繪關渡河口以及兩岸的情景，河中的船隻，和兩岸的
房屋市鎮，景物雖繁，但色彩淡雅。〈草山農家〉(圖89)，明顯借用

108〈當代中國畫展，今起展出六天〉，1961.12.16《聯合報》八版，台北。

〈細雨如煙〉1961 水彩
39.5×58cm

Ran In-Ting.
FORMOSA
6. 1961.

圖90〈黃昏牧牛〉1962 水彩 34.5×50.7cm

圖91〈台北街景〉1962 水彩 39×57.2cm

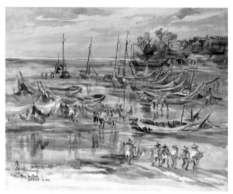

圖93〈準備出海〉1962 水彩 43×53.7cm

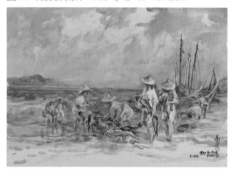

圖92〈南澳風光〉1962 水彩 41.8×59.4cm

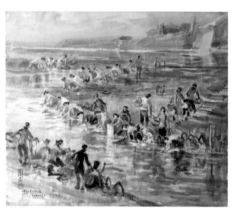

圖94〈岸邊村婦〉1962 水彩 45.5×51.8cm

水墨的畫法及構圖，深遠而幽靜。〈黃昏牧牛〉(圖90)也是藉用水墨的技法，在灰沉的暮色中，平行的構圖，有一種逆光的剪影趣味。〈台北街景〉(圖91)，也是水氣充沛的畫法，墨色仍在畫面扮演重要角色。至於〈南澳風光〉、〈準備出航〉、〈岸邊村婦〉、〈廟前雨景〉、和〈臨溪大街〉(圖92-96) 則是農村題材的再延續。這年世界權

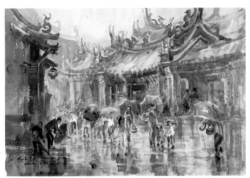

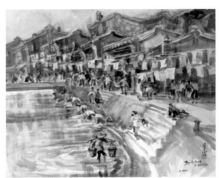

圖 95〈廟前雨景〉1962 水彩 33.4×50.3cm　　　圖 96〈臨溪大街〉1962 水彩 43×52.3cm

威之一的日內瓦《國際藝術年鑑》，推薦他為當代全世界二十五位最
傑出藝術家之一。

1963年，台灣正式邁入電視廣播的年代，藍蔭鼎也以特殊的藝術造
詣，受邀擔任臺灣電視公司節目部評議委員會委員。1963年也是藍
蔭鼎創作力迸發的一個高峰時期，〈歌仔戲棚〉(圖97)應是前提慶典
系列的一個代表之作，萬頭鑽動的場，表現出農村看戲的欣奮之情，

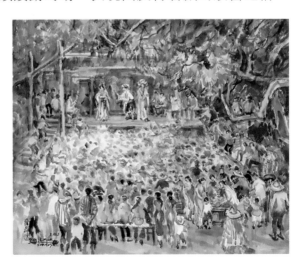

圖 97〈歌仔戲棚〉
1963 水彩 44×53.7cm

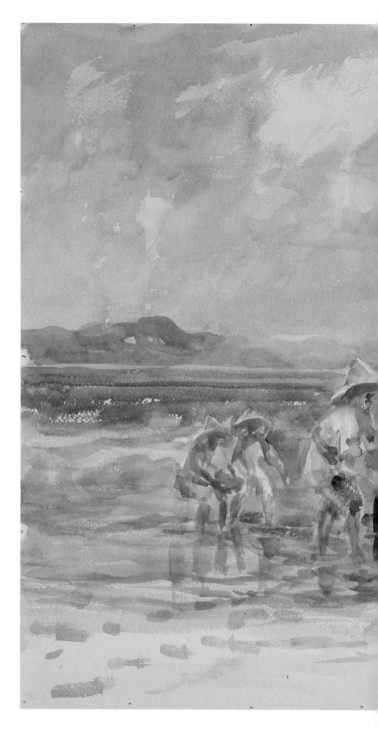

〈南澳風光〉1962 水彩 41.8×59.4cm

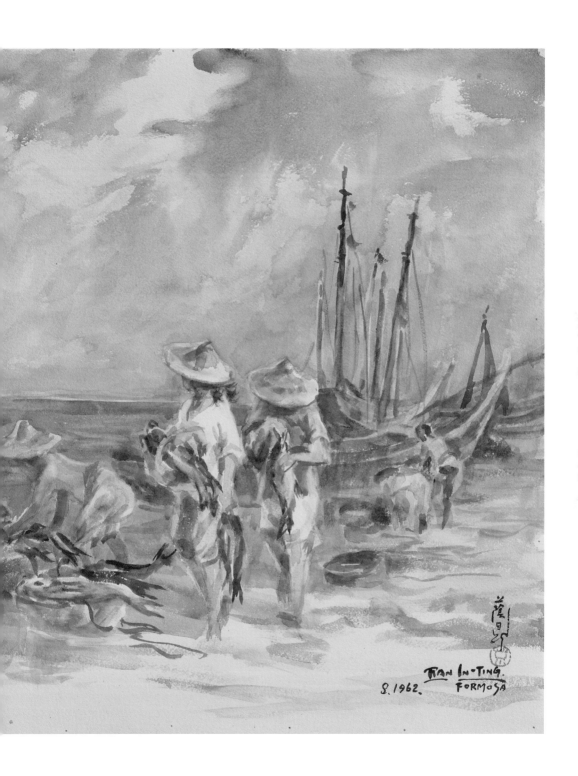

Ran In-Ting.
FORMOSA
8. 1962.

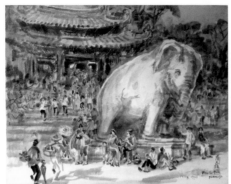

圖 98〈廟前〉1963 水彩 41.2×51cm

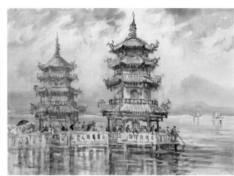

圖 101〈春秋閣（白天）〉1963 水彩 41.2×59.8cm

圖 99〈雨中華閣〉1963 水彩 41.3×50.6cm

圖 102〈春秋閣（夜）〉1963 水彩 40.8×51cm

圖 100〈返家遇雨〉1963 水彩 41×51cm

圖 103〈市集一景〉1963 水彩 44.2×55cm

圖104〈廟旁攤販〉1963 水彩 34×51cm

圖105〈原民婦女〉
1963 水彩 51.3×41.7cm

〈廟前〉(圖98)中的那頭大白象,以及圍繞在大象邊的人群,有男有女,或坐或站,十分熱鬧。雨景之作,有〈雨中華閣〉(圖99)、〈返家遇雨〉(圖100),以及日夜景聯作的〈春秋閣〉(圖101、102)。當中以市場為題材的〈市集一景〉(圖103)及〈廟旁攤販〉(圖104),藉由帳蓬和廟牆的白,對比人潮的流動,有特殊且凸顯的構圖趣味。特別一提的是〈原民婦女〉(圖105)一作,以重疊的細筆,描寫這位山地婦女在陽光下,揹著揹簍、自信而開朗的面對鏡頭的神態,光影對映,熟練中有豪邁、豪邁中又帶著細緻。

更值得注意的是,1963年大批水墨速寫作品的出現,速寫以街頭市民為題材,如:〈襁褓〉、〈一枝煙〉(圖106、107),結合水彩技法的作品,則有〈路上春雨〉、〈狂風大作〉(圖108、109),及屬採國畫長軸形式的〈山家煙雨〉及〈江邊晚霞〉(圖110、111)。

結合水彩與水墨的繪畫，逐漸形成他獨創的風格，被稱為「民族畫派」。陸珍年在稍後的1968年，為文稱讚說：

「純粹的國畫著重於『墨』的運用，純粹的西畫則偏重於『色』的運用。但是我們從藍蔭鼎的繪畫中，則可以看出色中有墨、墨中有色，在畫面上造成淡遠的美，而這種淡遠，正是我國傳統的哲學精神。

在藍蔭鼎的畫面，對次樹木及廟宇則著墨較多，從其表現的『拙樸』我們依稀領略到國畫筆鋒的運用，但從雲霞及光影上又充分的表現出西畫的技法。我不知道這位年近古稀的畫家，從何開始作這種嘗試，自從我在十餘年前欣賞到他刊在今日世界的一幅畫以來，就發現他這種畫風。不過他近期的作品更趨向於古樸，雖然他在我國畫壇上飲譽為執西畫水彩之牛耳，但實際上他已越了水彩的運用，成為我國現代民族畫派的創始者。

受到藍蔭鼎的影響，很多青年國畫已經脫出『唐』『宋』窠臼而創造出『水墨畫』來，雖然仍在嘗試階段，但這說清了藝術是隨著時代演進的，儘管現代某些超現實藝術有如一股狂飆，侵入文藝、繪畫、音樂、攝影及一切的藝術之中。欣賞家們在措手不及的情況下給震嚇住了。但是真正的現代藝術，

圖106〈襁褓〉1963
水墨 69.4×44.9cm

圖107〈一枝煙〉1963
水墨 77.7×37.8cm

圖108〈路上春雨〉1963 水墨 45.2×69.5cm

圖109〈狂風大作〉1963 水墨 44.8×69cm

圖110〈山家煙雨〉1963
水墨 78.4×37.9cm

圖111〈江邊晚霞〉1963
水墨 78.8×37.8cm

是繼承傳統的美學吸收進步的方法創造出新的屬於現代中國的新作品出來。中國現代藝術家，所代表的該不是西方的現代，而是中國的現代。馬思聰使用的不是二胡，但是他在樂譜符頭上及提琴的弦音流露出來的是中國的語言。郎靜山在攝影的技巧上表現出中國丹青的輪廓，他們都是被國際藝壇上所承認的藝術家，就因為他們所表現的是民族精神。而他們表現的工具都是現代的，不是二胡也不是宣紙。

藍蔭鼎的繪畫，大部分都是中國的鄉土風情，這種融合中西的器具及技法在畫面上，我們看不出有什麼不調和之處，他是首先創始這種畫法的畫家，因此西方畫壇嚴肅承認了藍蔭鼎，把他的畫既不稱丹青，也不稱水彩，而稱之為藍蔭鼎的畫。」[109]

1964年年初，個人畫展於倫敦國家畫廊，45幅作品全數被收

109 陸珍年〈藍蔭鼎的民族畫派！〉，1968.4.23《徵信新聞報》，台北。

圖112〈宜蘭農家〉1964 水墨 95×185cm

藏。[110]英國畫展的成功，顯然也激發了藝術家創作的信心與熱情，1964年的作品，都屬一些取景寬宏、描繪細膩的鉅作；如：95公分乘以185公分的〈宜蘭農家〉（圖112），在竹林環抱的大水塘邊，一個擁有山門及圍牆保護著的農村住家，有人和牛群正在岸邊成群結隊準備上工，而池畔洗衣的農婦，暗示著這個時間，應屬早晨。池畔的人物忙碌，池中的鴨群更增添了這份忙碌的氛圍，左下角那位坐在小船上垂釣的男子，則具穩定畫面的功能。

圖113〈竹林閒情〉1964 水彩 35.5×51.7cm

完成於1964年間的〈竹林閒情〉、〈渡口一景〉、〈迴廊遠眺〉，以及1965年的〈小鎮鄉情〉、〈牧童放牛〉、〈屋前浣衣〉、〈竹隙晨光〉、〈江邊飼鴨〉、〈養鴨人家〉、〈待渡〉（圖113-122）⋯⋯等等，可以說：這是水彩畫家藍蔭鼎的一個全盛時期。

圖114〈渡口一景〉1964 水彩 34.5×51.5cm

110 〈藍蔭鼎的畫，倫敦國家畫廊展出，四十五幅全被收藏〉，1964.3.3《聯合報》八版，台北。

圖115〈迴廊遠眺〉1964 水彩 42×51.3cm

圖 116〈小鎮鄉情〉1965 水彩 39×58.5cm

圖 120〈江邊飼鴨〉1965 水彩 40×58.5cm

圖 117〈牧童放牛〉1965 水彩 39.5×58cm

圖 118〈屋前浣衣〉1965 水彩 56×77cm

圖 121〈養鴨人家〉1965 水墨

圖 119〈竹隙晨光〉1965 水彩 57.5×76cm

圖 122〈待渡〉1965 水彩 39.5×58cm

〈宜蘭農家〉1964 水墨 95×185cm

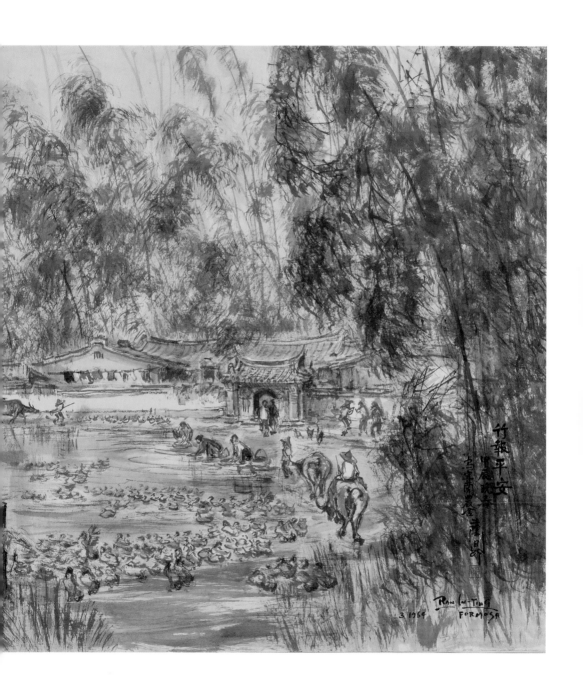

竹報平安
里庵詞兄
寫遍南邊塗溝界
藍蔭鼎

3.1969
Ran Iu-Ting
FORMOSA

〈江邊飼鴨〉1965
水彩 40×58.5cm

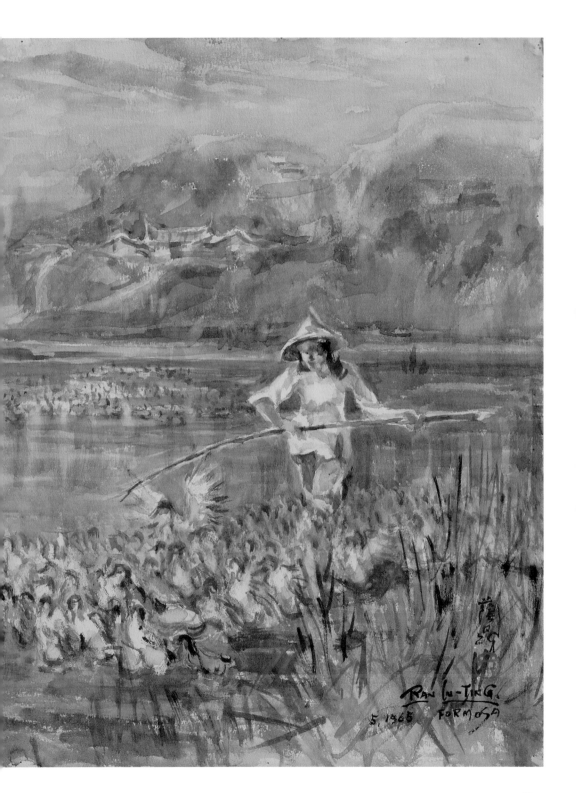

1962年，藍蔭鼎在台北中山北路一段三條通的住家，也已居住了30餘年時間；此時他看上台北圓山半山腰、也是士林福林路丘岡上的一塊空地，鬧中取靜，是絕佳的住宅與作畫居所，乃自行設計了一幢三層樓的法國式建築，仍名「鼎廬」，歷經3年施工，在1965年6月遷入；隔壁即為銘傳商專(今銘傳大學)。新的「鼎廬」，一樓是客廳兼畫廊，二樓是畫室，大約二十坪，靠山邊的內面陳列收藏的原住民文物及民間藝術品，有一對大象牙是前駐泰國大使沈昌煥贈送的。畫室南向，北面四面大玻璃門，走出陽台耳是一樓屋頂。從畫室向北面眺望芝山岩、沙帽山、大屯山、天母、基隆河、關渡、淡水河、觀音山等都是他作畫的好題材。畫架上有一幅剛完成的水彩是大屯山細雨飄飄景色，雲霧朦朧的表現，顯得很有靈氣。

畫室西邊有兩棵大樹增加了「鼎廬」的情趣，樹上設置幾隻鳥籠，滿山花木，可謂鳥語花香、詩情畫意。

上了三樓，朝西南的是住家，正廳設神壇，兩邊都是臥房。廚房在南角處，廊上掛了一個古鐘，吃飯時，用木錐敲鐘，彷彿佛堂。[111]

搬入新居不久，藍蔭鼎接受知名藝文記者戴獨行的訪問，論及他對繪畫的看法：

「藍先生對國畫和西畫一視同仁，認為各有長處。他說：國畫以主觀、思想及意境為重。西畫則有光暗、水亮、透視、解剖等特點。兩者如能互相吸收其長，將是理想的藝術作品。對於西畫中的抽象畫，他不多置評，僅表示不要過於『抽象』得使人看不懂，總以有美感、易為人接受為原則。對於二十世紀的國畫，仍一味守舊模仿唐宋元明的題材，他也不表苟同；他認為現代的國畫要採取現代化的題材，為什麼不能把現代

111 前揭何肇衢〈鼎廬舊事〉，頁118。

的物質文明和生活環境表現於國畫中？為什麼不能使汽車、飛機、旗袍等入畫，以代替千篇一律早成歷史陳跡的舊時舟輯和仕女古裝？如果不謀改革題材，國畫便將永遠與現實脫節。

藍先生又說：在西方，畫家、教授和批評家，三者分得非常清楚，在中國卻混淆不清。甚至在中國人過於濃厚的『人情味』之下，批評風氣無法展開。他主張趕快打開批評的結，提倡批評的風氣。因為有批評才有進步。他又說：批評並不就是詆譭，現在畫壇的派別很多，互相輕視，這是不對的。他說：藝術家要謙虛，不能知足，更不能驕傲。全世界有六十二萬畫家，成名的，每一個國家不到五人，能靠賣畫維生的，全世界不過一千八百人，可見做一個畫家極不容易。也就基於這個原因，藍先生沒有讓他喜歡畫畫的公子正式學畫。

藍先生的結語是：希望藝壇充滿一片調和、平安的祥氣。藝術家要嚴肅、有涵養，不要認為西方的月亮才圓，東方的作品自有其特長。他以自己做例子說：『我雖然學的是西畫，但我送到國外展覽的作品，便不是純粹的西畫，而是採用中國式的表現，揉合國畫和西畫的兩者之長，介紹東方獨特的畫風，讓外國人體會中國的藝術作品，自有其不同於西方的情感在。』」[112]

這年的水彩創作，除文前提及的代表作之外，也有一些較輕鬆且具趣

圖 123〈歸途向晚〉1965 水彩 35.4×57cm

圖 124〈遠眺觀音山〉1965 水彩 57.2×77.3cm

112 戴獨行〈藍蔭鼎繪畫，及其籌建中的私人美術館和圖書館〉，1965.9.2 0《聯合報》八版，台北。

圖 125〈玫瑰〉1965 水彩 57.8×79.3cm

圖 126〈乙顆仙桃八百壽〉1965 水彩 38×57.6cm

味的作品；如：〈歸途向晚〉、〈遠眺觀音山〉(圖123、124)，以及靜物畫的〈玫瑰〉和〈乙顆仙桃八百壽〉(圖125、126)等，看得出藍蔭鼎在創作上的勤奮經營與變化。

同年(1965)9月，應西班牙國立美術館之邀，繪製長一丈、寬六尺的〈蓬萊長春〉巨幅水彩畫，陳列該館東方部陳列室；此作為了表現東方色彩，多採用水墨特有的墨色及線條。12月，任台北公園整修設計委員會委員。

1966年，台灣當局為紀念中華民國國父孫中山先生的百年誕辰，籌劃在今台北市忠孝東路和仁愛路之間，興建一座國父紀念館，藍蔭鼎也受聘擔任興建委員會委員。同年，受聘身份，還包括：嘉新新聞獎評議委員、中國文化學院教授，政工幹部學校教授、國軍新文藝運動輔導委員會委員、中山學術基金會文藝創作獎助審議委員會西畫組評議委員等。10月，更被「中國學術院」推選為文學、藝術哲士。此外，也赴菲律賓協助倫禮沓中國公園園景設計[113]；並應菲華各界慶祝中山先生百年紀念大會邀請，假駐菲大使館舉行個人畫展。菲律賓總統馬可仕夫人主持價值一千萬元菲幣的「文化中心」建築破土典禮上特予推介。同年(1966)，倫敦國家畫廊展出的畫作

113　〈藍蔭鼎今赴菲，將協助設計建中國公園〉，1966.2.28《聯合報》八版，台北。

〈養鴨人家〉，也由倫敦劍橋美術館收藏。

這年，愛好收藏古文物的藍蔭鼎，在偶然的機會裡，收進了一件被他視為珍藏的唐代〈吉祥天女〉；當時陪同他前往的忘年之交施翠峰，曾詳細地回憶了這段經過：

「記得民國五十五年(1966)左右，某日下午，藍先生突然駕臨寒舍，邀我逛中華路古董街。在古董街一邊散步一邊憑藉敏銳的眼光，發掘便宜古物，是一樁非常愜意的事情，我曾經和他逛過幾次，但這一次是獲得最大『獵物』的一次。

當時我們在三樓挨家瀏覽，來到姓蕭的古董店舖時，藍先生突然把我的手緊拉了一下，然後叫我留意看看擠在玻璃櫥角落而只能看見背影的一尊木雕神像。由於每一家古董店我都非常熟悉，就立刻叫老闆把該木雕拿出來讓我端詳。從其木材的的古老程度、彩色顏料、雕法與造型服飾等，我立刻看出它為唐宋間的珍品，正確的年代則尚需考證。老闆以為是一尊觀音像，但我一眼看出他是吉祥天女神像，這種神像唐代較多，明清幾乎看不到了。藍先生聽到我初步的判斷，非常驚喜，於是與老闆談好價錢，約好望日取貨。當時老闆聽到我介紹他就是藍先生，至表興奮，並且說最好能用古董換他的水彩畫，但被藍先生婉拒了。經過幾天後我掛了電話，去問藍先生是否已把那尊神像買到了，才獲知他尚未前往。再過了幾天，他又來訪，說希望我陪他到中華路去把那神像買回來。本來我認為他不相信我的鑑定才猶豫不決未去購買，此時才曉得原來他怕太太反對，不敢向太太開口，悄悄地籌措了幾天才準備好現款。我替他抱著那尊用一張大包袱巾裹著的女神像，欣然走下中華路三樓的階梯，搭乘了計程車。藍先生卻告司機說：『開往「神田」料理店』，然後告訴我說要感謝我幫他買到好古物，所以要請我吃飯。他一到神田坐下來，便迫不及待地打開包袱，把女神像從頭到腳一再地觀賞著，感

嘆不已，那樣子簡直像個天真的孩子。由於那女神具備了唐代女性豐滿的體態與稍微仰視的獨特姿勢，我曾打趣說它是『中國的維納斯』，後來我與藍先生之間都用這個名字稱呼它。如今這一尊吉祥天女神成為鼎廬最出色的古物，許多中外收藏家都曾為了觀賞一尊唐代女神像而往訪鼎廬，但藍先生也未曾忘記告訪客說它是我幫他鑑定購得的。這件小事上也可以看出藍先生的為人。」[114]

1967年1月，藍蔭鼎受邀擔任中華民國十大傑出女青年選拔委員會顧問。5月，嚴副總統家淦訪美，藍蔭鼎特繪贈〈太魯閣風景畫〉計十二幅，供攜往華盛頓，代表政府致贈詹森總統。同年5月，作品〈河邊浣衣〉、〈大地豐收〉二幅，被美國麻薩諸塞州豪利約博物館並列為1967年度收藏的世界名畫，乃東方畫家第一人。8月，任國軍第三屆文藝金像獎評審委員，及中華文化復興運動推行委員會委員。〈田園〉、〈養鴨人家〉二幅編入《世界名畫畫集》。

圖127〈台灣鄉村〉1967 水彩 55×76cm

1967年的新作，較具延續性的有：〈台灣鄉村〉、〈豐年秋收〉〈赴宴〉、〈水田農家〉、〈舞獅〉〈竹報平安〉(圖127-132)等；屬於較具新嘗試與試探改變者，則有〈暮色歸途〉、〈淡江斜暉〉、〈梯田水影〉、〈雨後〉(圖133-136)等；也有一些有趣的速寫，如：〈高山子民〉、〈猴戲〉、〈補鞋匠〉(圖137-139)等，都是基層人民的生活剪影。

114　前揭施翠峰〈懷述藍蔭鼎往事〉，頁 39-40。

圖 128〈豐年秋收〉1967 水彩 44.2×57cm

圖 129〈赴宴〉1967 水彩 37.8×57.5cm

圖 130〈水田農家〉1967 水彩 58.4×78.5cm

圖 131〈舞獅〉1967 水彩 38×57cm

圖 132〈竹報平安〉1967 水彩 57×77.5cm

圖 133〈暮色歸途〉1967 水彩 33.8×58.1cm

〈台灣鄉村〉1967 水彩
55×76cm

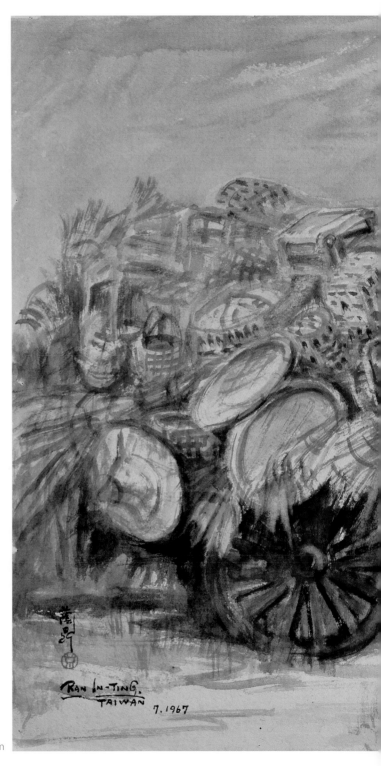

〈竹報平安〉1967 水彩 57×77.5cm

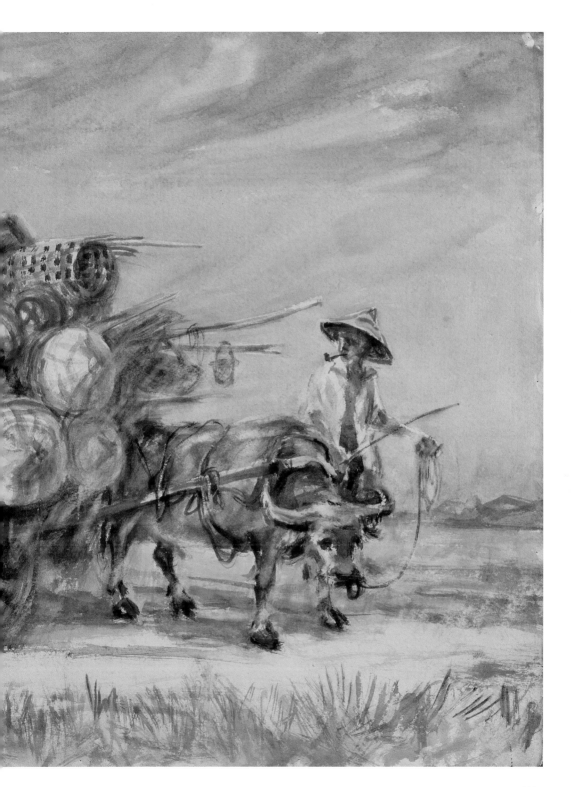

圖 134〈淡江斜暉〉1967 水彩 56.8×77.7cm

圖 135〈梯田水影〉1967 水彩 39.2×58cm

圖 136〈雨後〉1967 水彩 39.8×57.5cm

圖 137〈高山子民〉1967 水彩 24.6×27.5cm

圖 138〈猴戲〉1967 水彩 24.6×27.5cm

圖 139〈補鞋匠〉1967 水彩 24.6×27.5cm

1968年，作品更趨成熟，〈滿載而歸〉、〈豐收〉(圖140、141)表現農村歡喜豐收的景緻，色彩、筆觸雖是輕淡，但層疊之間，充分掌握畫面豐富且沈實的特色，尤其部分反影牛車的積水處，更讓農村土地的高低不平和農民工作的辛勞，獲得成功的表現。

至於〈渡口〉、〈深居幽篁〉、〈溪邊浣衣〉、〈懸泉之家〉、〈安居樂業〉，乃至〈全台首學〉、〈廟口〉、〈台南赤崁樓〉(圖142-149)等，也都是在一種看似繁複、細碎的筆觸、色彩中，展現一種沈實豐富

圖140〈滿載而歸〉
1968 水彩 54.5×77.3cm

圖141〈豐收〉
1968 水彩 55.5×77cm

圖142〈渡口〉1968 水彩 57×76cm

的畫面特質，那正是台灣亞熱帶氣候特色的視覺感受。而〈大街車影中〉(圖150)，描寫台北圓環三輪車爭相載客的場景，車輛車輪投影在地面的光影變化，則是另一都會景緻。

同樣地，筆法的活潑且富動態的表現，也可在〈龍陣〉、〈錦鯉爭餌〉(圖151、152)等作中得見，這是畫家結合水彩與毛筆而成的特殊手法。

圖143〈深居幽篁〉1968 水彩 56.5×76.6cm

圖145〈懸泉之家〉1968 水彩 56.5×77cm

圖144〈溪邊浣衣〉1968 水彩 52.5×75cm

圖146〈安居樂業〉1968 水彩 51.4×65.3cm

圖 147〈全台首學〉1968 水彩 58×76.2cm

圖 150〈大街車影中〉1968 水彩 44.5×53.5cm

圖 148〈廟口〉約 1968 水彩 56×77cm

圖 151〈龍陣〉1968 水彩 55.5×77.2cm

圖 149〈台南赤崁樓〉1968 水彩 44×58.5cm

圖 152〈錦鯉爭餌〉1968 水彩 54.7×75.5cm

到了1969年，畫面轉向一種更具寬宏場景的表現，如：〈春耕農忙〉、〈千竿繞屋〉、〈廟前市集〉(圖153-155)等均是。至於〈溪畔浣衣〉、〈晨光浣衣〉(圖156、157)，則將婦女浣衣的日常工作，帶入一種深邃且具時光的情境氛圍之中。

而以毛筆較具描形表意的特殊功能，創作出如：〈養鴨人家〉、〈牛群與鷺鷥〉，乃至〈雞棚〉(圖158-160)，那些數以千計的鴨群、雞群，和數以百計的牛群、白鷺鷥，不只是鄉土題材的選

圖153〈春耕農忙〉1969 水彩 48.5×65.5cm

圖154〈千竿繞屋〉1969 水彩 55.5×79cm

圖156〈溪畔浣衣〉1969 水彩 38.5×56cm

圖155〈廟前市集〉1969 水彩 54.6×79cm

圖157〈晨光浣衣〉1969 水彩 39.5×57cm

圖158〈養鴨人家〉1969 水彩 56.2×75.4cm

圖161〈夕照炊煙〉1969 水彩 56×76cm

圖159〈牛群與鷺鷥〉1965 水彩 55.5×75.4cm

圖162〈大船靠岸〉1969 水彩 55.2×76.6cm

圖160〈雞棚〉1969 水彩 38×56.2cm

擇,也是水彩技法的挑戰。

另外,〈夕照炊煙〉和〈大船靠岸〉(圖161、162),不論是山景或大船的船帆,都是水墨畫技法的借用。

1969年6月,由於他在藝術上的成就,獲薦為聯合國教育科學文化組織國委員會委員。隔年(1970),中華學術院贈予名譽哲士。4月,個展於巴黎市立藝術館畫展。6月,蒙總統蔣介石召見於陽明山中山

〈春耕農忙〉1969 水彩 48.5×65.5cm

〈廟前市集〉1969 水彩 54.6×79cm

〈溪畔浣衣〉1969
水彩 38.5×56cm

〈夕照炊煙〉1969 水彩 56×76cm

樓。8月，開始東南亞訪問之旅，訪菲時以〈瑞祥舞龍圖〉一作獻呈馬可仕總統，並主持多項演講。10月，訪泰時呈〈瑞祥舞龍圖〉於泰皇蒲眉蓬。接著訪韓，謁見朴正熙總統並贈畫。11月，訪日佐藤首相，被奉為上賓。

結合水墨和水彩技法於一爐的創作，在1970年達到首波的高峰，〈幽谷山嵐〉、〈山居清趣〉、〈春滿山城〉、〈江邊浣衣〉、〈傍河而居〉、〈春山雨霽〉(圖163-168)都是代表性的作品，毛筆的細筆點染以及構圖上的清雅虛淡，都是此前少見的手法。至於〈龍舟競賽〉(圖169)，也是以國畫工筆般的技巧，細緻表現大場景的鉅作。

1971年，風格再為之

圖163〈幽谷山嵐〉
1970 水彩
56.3×75.5cm

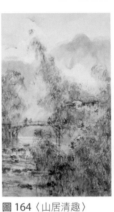

圖164〈山居清趣〉
1970 水墨
68.3×42.2cm

圖165〈春滿山城〉
1970 水墨
68.8×38.7cm

圖166〈江邊浣衣〉
1970 水墨
68.3×42.2cm

圖167〈傍河而居〉
1970 水墨
68.5×51.9cm

圖168〈春山雨霽〉
1970 水墨
68.2×46.1cm

圖169〈龍舟競賽〉
1970 水墨

一變，由遠景的清雅疏淡，轉為近景的細緻繁複，以看似亂筆、皴擦層染的筆法畫成的〈太魯閣〉(圖170)，最具典範；其他如：〈碧潭〉、〈玉山瑞雪〉、〈風雨欲來〉，及〈趨鴨歸欄〉、〈廟前噴泉〉(圖171-175)，均可得見水墨筆法在這批水彩創作中的巧妙運用。

圖 170〈太魯閣〉1971 水彩 56.5×76.9cm

圖 171〈碧潭〉
1971 水彩

圖 172〈玉山瑞雪〉1971 水彩 56.8×75.8cm

圖 173〈風雨欲來〉約 1971 水彩 56×77cm

圖 174〈趨鴨歸欄〉1971 水彩 55.5×77.4cm

圖 175〈廟前噴景〉1971 水彩 56.7×76.1cm

1971年，歐洲藝術討論學會與美國藝術評論學會，聯合推選藍氏為第一屆「世界十大水彩畫家」，為東方藝術家第一人。

圖 176〈歸來〉1972 水彩 56×76.3cm

圖 177〈鄉居〉1972 水彩 58×82.3cm

圖 178〈廟會祭典〉1972 水彩 56.5×76cm

1972年，開始撰寫《鼎廬小語》；七十歲的成熟生命，抒發對社會、人生，和藝術的深刻見解。與此同時，描繪農村生活的畫作也臻於成熟、圓滿，1972年的〈歸來〉、〈鄉居〉、〈廟會慶典〉(圖176-178)，都屬經典之作。

同年(1972)年初，媒體一則報導：〈藍蔭鼎伉儷到醫院，幫助窮病人〉[115]報導中說：

「七十歲的水彩畫家藍蔭鼎和他六十九歲老伴，昨天雙雙出現在台大醫院，找沒有錢看病的人。這對老夫妻，這幾年冬天，口袋總要裝點錢，到台北幾家大醫院，問誰沒錢繳醫藥費，然後幫他們繳。健康就是福，藍蔭鼎得意地說，上個月他到榮總檢查身體，醫生說他的健康比五十歲人還要好，他聽了，比賺大錢還高興，就決定今年幫助更多的貧窮病人。」[116]

115 〈藍蔭鼎伉儷昨天到醫院，幫助窮病人〉，1972.1.2《聯合報》，台北。
116 同上註。

事實上，藍蔭鼎的愛心，除了表現在貧苦人家，也表現在小動物身上。施翠峰曾回憶藍蔭鼎的愛心舉動及情懷，說：

「俗語說『為善最樂』，然而能夠真正做的，畢竟為數不多。藍先生二十多年來，每逢冬令，他都提供他的作品給國際青年會印製聖誕卡，並作義賣，將其所得全部捐給慈善機構。這種捐獻自民國四十五年始到民國六十七年，連續達二十四年之久。

在他的心目中，人無分賤貴之分，也沒有所謂人性的缺點；他儘可能地去發掘他人的優點，從不背後批評人家，尤其決不批評同行作品的缺點，這是人人皆知的。

他不但能『愛』人，也能『恕』人，這是非常難能可貴的。每次他的朋友在外面聽到一些明明是無中生有的惡性造謠，憤憤不平地去告訴他時，他都一笑置之，有時反而安慰那為他抱不平的朋友一番，使旁觀的我大受感動。如果沒有『恕』人的大功夫，實在無法像藍先生那麼泰然自若。對於他而言，『問心無愧』勝過任何東西。他經常說：『只要我們沒有違背良心，我們每天還是生活得快快樂樂。若做了虧心事，人家不知道，我們內心還是非常不安的。』

在七十多年的人生歲月當中，他一直以『一笑一少，一怒一老，知足常樂，能忍自安』四句，來作為修身處世的原則，並且也推廣到他的朋友之間。

藍先生對於任何人都懷抱著愛心之外，也未曾忘掉童稚的真情，一直到晚年。就拿他喜愛小動物的事來說，他家裡除了飼養一兩隻向狗店買來的名狗，還經常接待一些不速之客——野狗，有時多達三、四隻。他認為既然無貴賤之分，對待畜牲更應該一視同仁。

圖 179〈竹林農家〉1973 水彩 55.9×78.2cm

圖 182〈市集〉1973 水彩 58.1×80.1cm

圖 180〈竹林炊煙〉1973 水彩 55.8×77.6cm

圖 183〈香火鼎盛〉1973 水彩 56×76.2cm

圖 181〈竹徑通幽〉1973 水彩 58.1×78.4cm

圖 184〈慶典之夜〉1973 水彩 56×76.5cm

　　十三年前他建蓋「鼎廬」新屋時，曾在每一棵樹梢上農置一開放式小鳥屋，供
給許多野生小鳥自由飛入居住；於是，每天早晨還把一些穀類放在院子裡餵飼
牠們。他風雨無阻，樂此不疲，真不愧是一位「仁人愛物」的長者。」[117]

117　前揭施翠峰〈歌頌真善美的畫家：藍蔭鼎〉，頁 27。

1973年，岸信介訪華，至「鼎廬」訪友。3月，出任華視董事長。繁忙的公務行程中，仍撥冗創作，〈竹林農家〉、〈竹林炊煙〉、〈竹徑通幽〉、〈市集〉、〈香火鼎盛〉、〈慶典之夜〉(圖179-184)，都是這一年的作品。

1974年，再度應邀訪問東南亞。這年仍有〈臨溪人家〉、〈池畔浣衣〉、〈收穫季節〉、〈過橋〉、〈風雨赴祭〉(圖185-189)等作。

圖185〈臨溪人家〉1974 水彩 57.7×80.5cm

圖186〈池畔浣衣〉1974 水彩 53.7×79.5cm

圖188〈過橋〉1974 水彩 57.5×79.5cm

圖187〈收穫季節〉約1974 水彩 56×77cm

圖189〈風雨赴祭〉1974 水彩 56.5×75.5cm

1975年，1月完成1.5米×3米的巨幅〈晚歸圖〉，是畢生最大的一幅作品。4月，為追悼故總統蔣公，完成〈常駐我心中〉及〈中國人的眼淚〉二文。稍後並完成〈慈湖圖〉獻於中正紀念堂。8月，應丹麥藝術學會邀請，至歐洲各國訪問考察，途經梵蒂岡，蒙教宗保祿六世接見，並贈畫教宗。10月轉往美國，重訪白宮，拜會並贈畫福特總統。同年，另作〈關渡風光〉、〈鄉野行人〉、〈魚獲歸來〉(圖190-192)等作。

1976年晚春，再作〈聖城清靜慈湖圖〉(圖193)，也是結合水墨和水彩的畫法。6月，赴美參加「人類新境界」會議。11月，著手畫集《世界點滴》寫作，以文釋圖並連載於《中國時報》。代表作品有：〈凱旋門〉、〈泰晤士河〉(圖194、195)等作。

1977年6月，《畫我故鄉》第一次刊出，以文釋圖連載於《中國時報》。代表作有：〈岸邊泊船〉、〈生活補給〉、〈十分瀑布〉(圖196-198)等作；尤其〈十分瀑

圖190〈關渡風光〉1975 水彩 56.6×78.3cm

圖191〈鄉野行人〉1975 水彩 57.8×78.9cm

圖192〈魚獲歸來〉約1975 水彩 56×77cm

圖 193〈聖城清靜慈湖圖〉1976 水墨

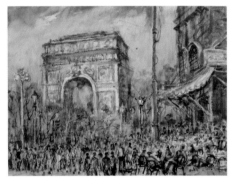

圖 194〈凱旋門〉1976 水彩 46×61.1cm

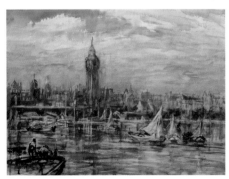

圖 195〈泰晤士河〉1976 水彩 46×61.1cm

布〉，全幅以藍白二色畫出巨大的瀑布，氣勢宏偉，轟然有聲，是水彩創作的高峰表現。

1978年，往訪南美洲各國，獲哥斯大黎加總統卡拉柔接見，贈畫〈玉山春色〉一幅。訪阿根廷、巴拿馬、巴西、烏拉圭等國，9月返國。10月，哥國總統夫人回訪，拜會於鼎廬。11月，贈畫〈玉山瑞色〉及〈樹下樂趣〉二幅供聖誕卡義賣。11月，避壽梨山，過宜蘭故居；舊地重遊，心生頗多感慨，而書〈歸鄉記〉一文[118]：

> 「其實以前的老家，本是書香權貴之家，在故鄉是首屈一指的富豪，有一百多人的大家庭，也有一百多年輝煌的歷史。如今，那曾經是金雕玉砌的大公館，已被風雨浸蝕，荒廢到無可修補的情況。
>
> 再度踏上沒脛的雜花野草，斷垣殘瓦盡在眼前，往昔的富麗堂皇絲豪無跡可尋，但在我的眼裡，

118　藍蔭鼎〈歸鄉記〉，《藍蔭鼎水彩專輯》，頁112-113。

圖196〈岸邊泊船〉1977 水彩 57×77.5cm

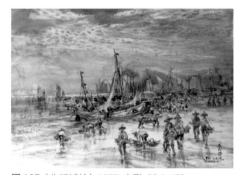

圖197〈生活補給〉1977 水彩 55.4×78cm

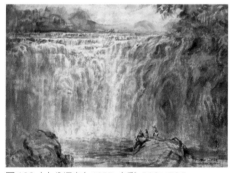

圖198〈十分瀑布〉1977 水彩 56.3×78.5cm

一廳一房一桌一椅都不曾忘懷。我記得，前庭後園、池塘花園、正廳側有東廂西廂，另設有書堂、迎賓館等。每一處都有其特色，雕樑畫棟美不勝收。

對於書堂，我的印象格外深刻。兒時頑皮，在書房中字寫的最快的是我，書背的最好的是我，手心被打得最多的也是我，所以老教師的模樣我全記得。

荒草中，後院那口大井仍然存在，多少年了，它並沒有乾枯，井水倒映著我的影子，襯著藍藍的天。我記得，以前每天清晨，全家婦女都集中到這兒來了，圍在井邊洗衣裳，熱鬧極了。照鄉村的風俗，無論是河邊或井邊，只要有豐足的水源，女人們的討論會也好，批評會也好，就全都集中到這兒來了。話題從自己的婆媳關係談到鄰居的先生昨天沒回家，再加上新來的新媳婦穿什麼衣，戴什麼花，從不疲倦，也無所不談。

那時候，我有一位四婆婆特別疼我，她是我四叔的母親，自己有

好幾個孫子。四婆婆已屆耳順之年，不知為了什麼，她只要有什麼好東西，連她的孫子都不給，一定要給我。無論是衣服，或玩具，零嘴，別人都沒份，以致好多人心懷不平，可是四婆婆毫不介意。

她常愛牽著我的小手上街蹓躂，碰見人就挑著大指誇我。她說她這個侄孫兒，將來會大官，有一次，一位出名的相士到村裡來，她迫不及待的帶我去看相，沒料到老相士指說我會唱戲，四婆婆一聽勃然變色，罵了相士一頓，帶我回家。

幾十年是一眨眼，結果我現在不但沒做成什麼大官，竟連戲都不會唱，變成一個窮畫家，十做九不成，越畫越迷糊，連畫展都沒有勇氣開，曾經有不少朋友給我鼓勵，然而，開畫展、批評畫和教畫三樁大事，我就是不敢問津。」[119]

1979年2月3日，正是農曆新年歡樂喜氣之時，藍蔭鼎畫完並寄出為《中國時報》專欄《畫我故鄉》最後手稿〈新春談牛〉；當晚，陪同老友、也是鄰居的張群至圓山大飯店共進晚餐。2月4日，凌晨二時三十分以心臟病發，與世長辭，享年七十有七。藍蔭鼎生前常說：「人是哭著來到人間，別人笑著迎接你；然而當你要離開人世間的時候，應該是笑著走，好讓別人哭著送你。」[120]

隔日(2月5日)各報均以斗大的標題，報導這一代巨匠的辭世：

「彩筆繪成絢爛人生，鼎廬主人返璞歸真；
創作生涯獨往還，實至盛名歸；
畫壇大師藍蔭鼎，悄然離塵世。」(1979.2.5《聯合報》)

119　同上註。
120　前揭施翠峰〈歌頌真善美的畫家：藍蔭鼎〉，頁 26。

「人情老家濃，山水故鄉秀；

鼎廬折儷影，大師留去思。」(1979.2.5《聯合報》)

「山水寫鄉情，彩筆寄此生；

畫外人不見，江上數峰青。

藍蔭鼎志未酬，徒留春風向藝壇；

風一絲雨一絲，不繫行人只繫思。」(1979.2.5《中國時報》)

同年(1979)3月，《藝術家》46期，製作「藍蔭鼎專輯」；隔年(1980)，藝術家出版社出版《藍蔭鼎水彩專輯》。

1991年11月1日，國立故宮博物院舉辦《藍蔭鼎先生紀念畫展》。

1998年，《真善美聖——藍蔭鼎的繪畫世界》畫展於國立歷史博物館，並出版專輯。

2011年，行政院文化建設委員會「美術家傳記叢書」出版《鄉情‧美學‧藍蔭鼎》，由藝術學者黃光男執筆。

2018年10月，故鄉宜蘭美術館舉辦《豐年‧農村‧宜蘭人——藍蔭鼎與楊英風雙個展》，對這位一代水彩巨匠表達崇高禮敬。 ■

藍蔭鼎 1903-1979

跋

2019年，祖父逝世剛好滿四十年。根據網路資料，馬克思花四十年寫成「資本論」，哥白尼的「天體運行論」也大致如是。四十年可成就偉大的思想體系，亦可讓一座宮殿淹沒在荒徑，使一代人的記憶漫漶，下一代無從想起。藍蔭鼎的境遇屬於後者，年輕人多半不認識他，對中年以上的人，也需輔以著作「鼎廬小語」，來喚起學生時期的記憶。相較於他漫長的創作時間，豐富的人生經歷，與他的獨特且唯一的繪畫技法，顯然他的藝術成就被小覷了。

這種情形，除了其後代於彰顯他的工作不足外，他一生的「順遂」，恐怕要負絕大部分責任。他留下來的照片，每一幀都衣冠楚楚。他去過的國家，按照《真善美聖–藍蔭鼎的繪畫世界》((1998，國立歷史博物館出版)的年表，列出國名的就有十三個，實際數字則遠大於此。見過的國家元首約十四位，包括君主立憲政體的首相。其他如國際影星，參眾議員，使節，部長等就不一一細數了。這樣的經歷，不要說睥睨國內，亞洲也少有藝術家能出其右。當時他的宅邸，經常群賢畢集。電視時代來臨後，所謂老三台：台視屬於省政府系統，中視屬於中央黨部，華視屬於國防部政戰體系。他出任華視董事長。這位畫家至少創下了兩個空前：四十年前，以一個僅「羅東公學校」學歷的台籍青年，成為藝壇的巨星。而後四十年，光芒迅速褪散。如今提起他的人已然不多。

藍蔭鼎曾說：「畫家要寡言。」。我則希望：「請看他的畫。」

讓先輩畫家們重新鮮活的工作，一直有人耕耘。其中的一種方式，是利用小說體來詮釋。這不失為親近人物的好方法，但為了填補血肉的合理推敲，卻往往與事實有所出入。所幸本書作者蕭瓊瑞教授，以嚴謹的史學訓練，運用大量日治時期資料，包括當時的報紙、雜誌、書信、評論，還原歷史的面貌，並對遺失的情節補正。例如1923年首次到日本學畫，但這次的留學似乎草草收場，年表也僅一筆帶過。實際的情況則是：他學費不夠，只能在教室外「程門立雪」。這個重要的情節，說明這位畫家的冒險與執拗。1929年到第一與第二高女任教，過程也不盡平順，日籍長官一直對他的能力與出身有意見，畫家花了極大努力，才保住教職。至於歷次畫展所收到的抑揚褒貶，與他畫風的細微轉變，本書也有精闢分析。蕭教授以史講古，為我們把過去散落的事件珍珠，找到了可供串起的棉繩。

本書緣起於2018年《豐年‧農村‧宜蘭人－藍蔭鼎與楊英風雙個展》，在此謹對作者與宜蘭美術館的同仁，致上最深的敬意。撰寫本文同時，藍蔭鼎剛獲得「台灣美術貢獻獎」殊榮，過去撰寫的散文，即將再次收錄為中學教材。如果能對台灣的美術教育有所貢獻，四十年的沉潛似乎也不算什麼了。

<div style="text-align: right">

藍宇文博士
2018.11.15

</div>

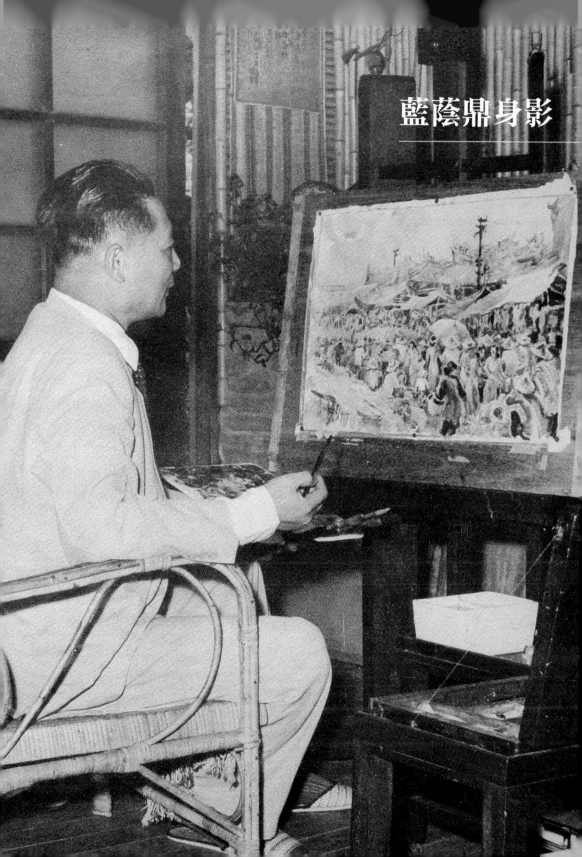

藍蔭鼎身影

藍蔭鼎家人與宜蘭鄉親合影

年輕時代的藍蔭鼎

適婚年齡的夫人藍吳玉霞女士

日治時期藍蔭鼎在中央山脈登高作畫

羅東公學校師生合照

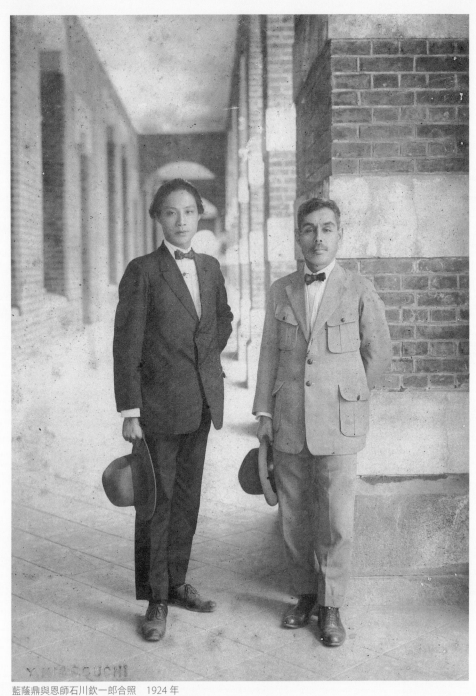

藍蔭鼎與恩師石川欽一郎合照　1924 年

藍蔭鼎與恩師石川欽一郎暨眾畫家合影

日治時期於畫室留影

藍蔭鼎與其畫作留影

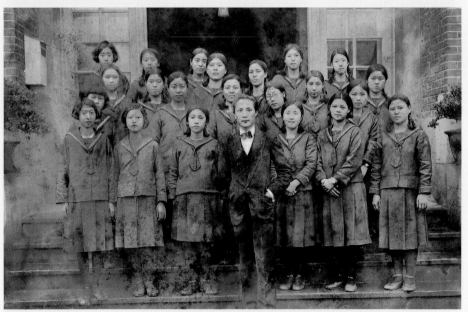

藍蔭鼎與他任教的台北第一高女學生合影

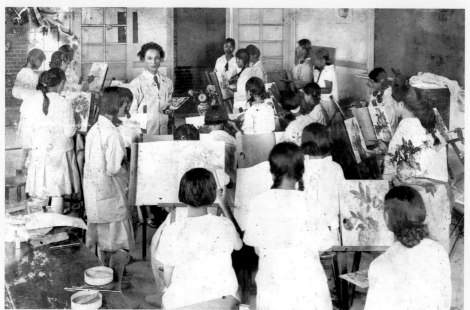

藍蔭鼎上課教學情形

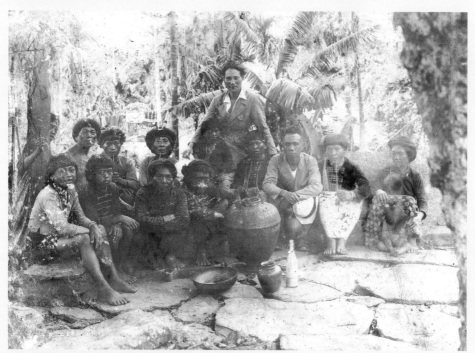

日治時期官方指派藍蔭鼎至各部落紀錄採風

ISTITUTO ITALIANO
PER IL
MEDIO ED ESTREMO ORIENTE
SOTTO L'ALTO PATRONATO DI S. A. R. LA PRINCIPESSA DI PIEMONTE

MOSTRA
dei lavori eseguiti dalle allieve delle
scuole femminili dell'isola di Formosa (Taiwan)
e degli acquarelli del pittore Ran-Intei
藍蔭鼎

Luglio 1939-XVII

ROMA
羅馬政府印行

THE WHITE HOUSE
WASHINGTON

July 6, 1954

Dear Mr. Ran:

Please accept my sincere thanks for your
thoughtful gesture in sending me your excel-
lent painting of Mt. Yu. I am sure
Mr. Simmons informed you of my regret that
it was not possible for me to accept it person-
ally.

I hope that your visit to the United States has
been pleasant and profitable, and appreciate
very much the friendly spirit which prompted
you to send me this fine example of contempo-
rary Chinese art.

Sincerely,

Dwight D. Eisenhower

Mr. Ran-Inting
Taipei, Taiwan

藍蔭鼎 1939 年在羅馬舉行畫展，政府官方發行的　美國艾森豪總統致感謝狀
畫展目錄冊

「豐年社」時期穿梭鄉間作畫的藍蔭鼎

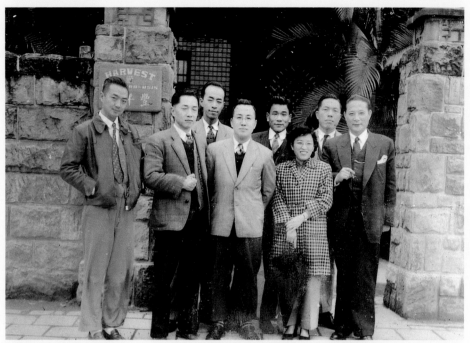

藍蔭鼎與「豐年社」同事合影

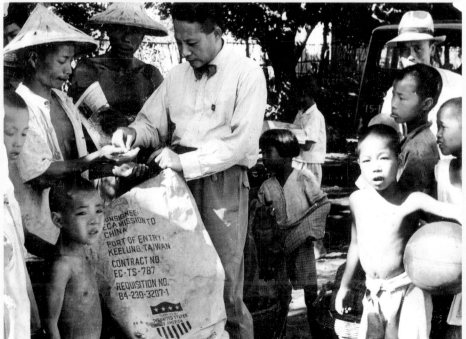

藍蔭鼎「豐年社」時期下鄉訪問農民

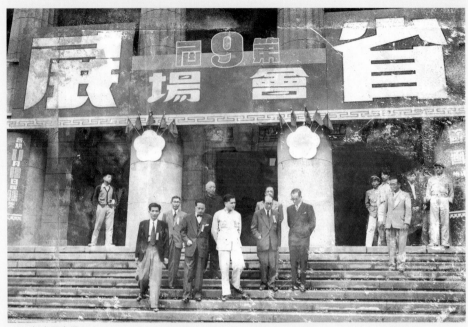

1954 年省展會場

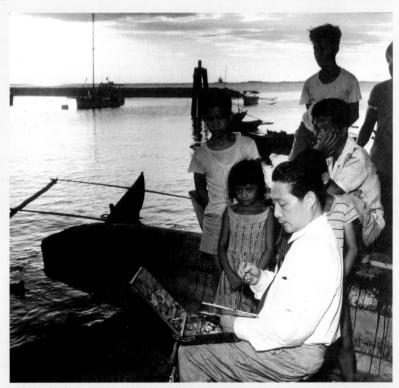

1957 年藍蔭鼎
東南亞之行在
馬尼拉灣寫生
作畫

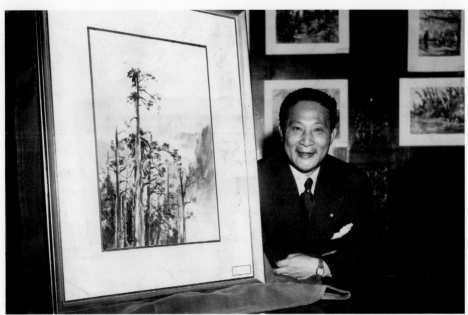

藍蔭鼎致贈白宮之
〈玉山瑞雪〉

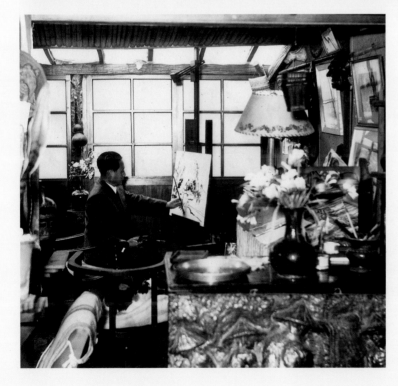

1950 年代藍蔭鼎
接受美國媒體採訪
展示揮毫

藍蔭鼎旅美畫展和畫作留影

1954年應美國國務院邀請藍蔭鼎首次旅美巡迴畫展及研討會，會場留影

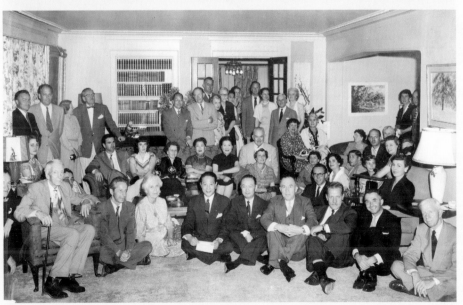

藍蔭鼎旅美展與各界學者研討會後留影，並獲致贈榮譽學位

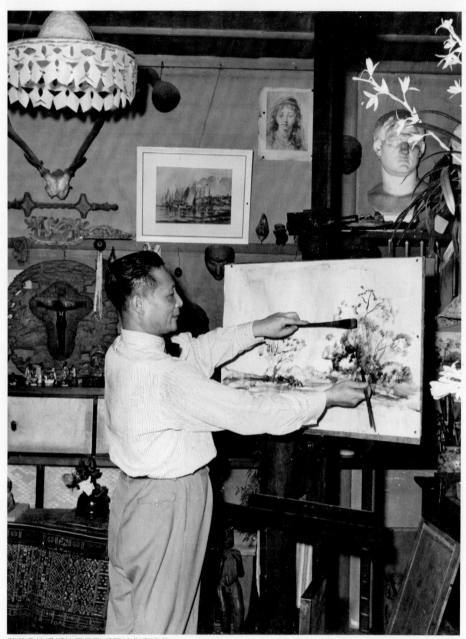

藍蔭鼎接受採訪展示雙手同時作畫過程

藍蔭鼎接受媒體採訪時留影

張大千先生訪華視與藍蔭鼎暢談留影　　　　1970 年中華學術院贈予藍蔭鼎「名譽哲士」與夫人留影

藍蔭鼎與日本首相岸信介合影

藍蔭鼎與夫人和畫作〈晚禱〉合影

與蔣夫人討論畫事時藍蔭鼎揮毫示範

藍蔭鼎向錢復（左一）展示致贈教皇保祿六世的畫作〈聖彼得廣場〉

藍蔭鼎呈畫菲律賓總統賈西亞

藍蔭鼎年表

1903-1979

藍蔭鼎年表

年代	重　要　紀　事
1903	・生於宜蘭 (10.13)，祖籍福建漳州；父為前清秀才藍欽，母劉氏治。
1909	・六歲，入私塾，喜畫畫。
1914	・十二歲，羅東公學校畢業。
1920	・十八歲，擔任公學校美術教員。
1921	・與吳玉霞女士結婚。
1922	・喪父。
1923	・赴日研習水彩畫。
1924	・拜石川欽一郎為師，追隨習畫四年。
1925	・入台北師範選修，獲志保田校長獎學金。
1926	・作品入選日本帝國藝術院畫展，之後再三次入選。 ・與倪蔣懷、陳澄波、陳植棋、陳英聲、陳承藩、陳銀用創立「七星畫壇」，第一屆展於博物館。
1927	・水彩作品〈赤き山〉入選第十四屆日本水彩畫會展。 ・獲台灣總督府文教局推薦再度前往日本進修水彩畫。 ・台北州國語日海報展募集入選。 ・「七星畫壇」第二屆展於博物館。 ・水彩作品〈北方澳〉入選第一屆台灣美術展覽會 (以下簡稱「台展」)。

年代	重　要　紀　事
1928	・遷居台北。 ・「七星畫壇」第三屆展於博物館。 ・受官民援助赴中國、朝鮮、日本寫生。 ・水彩作品〈練光亭〉入選第二屆台展，賞金百圓。 ・台灣教育會購買海外寫生作品，約 300 圓，展於宜蘭衛役場樓。
1929	・受聘台北第一高女與第二高女擔任美術教師。 ・參加「赤島社」第一屆洋畫展於博物館。 ・水彩作品〈書齋〉入選第三屆台展。 ・入選為英國皇家水彩協會會員。
1930	・作品〈台灣果物屋〉入選「槐樹社」美術展。 ・擔任「台灣美術研究所」講師。 ・水彩作品〈港〉入選第四屆台展。
1931	・任台北第三中學校美術教師。 ・罹患眼疾，接受洪長庚博士治療。 ・前往觀音山避暑。 ・水彩作品〈斜陽〉入選第五屆台展。 ・與倪蔣懷、陳英聲發起籌劃石川欽一郎還曆(60歲)紀念畫展。 ・前往中南部寫生。

年代	重　要　紀　事
1932	・參與「一廬會」成立，並主辦石川欽一郎送別畫展於總督府舊廳舍。 ・石川六十一歲退休離臺返日，定居東京。 ・成為日本水彩畫會會員，展出〈斜陽〉、〈夕照〉、〈街道〉、〈人形芝居〉（布袋戲）等。 ・發表〈台灣的山水〉於《台灣時報》。 ・水彩作品〈商巷〉獲第六屆台展「台日賞」。 ・前往阿里山寫生。
1933	・作品〈裏通〉參展第十二屆日本水彩畫會畫展。 ・「一廬會」與「栴檀社」聯展於台北教育會館。 ・進入山地研究蕃界原始藝術，前後 20 日。
1934	・石川欽一郎來台歡迎會於梅之家餐廳。 ・石川自台中返回台北，由小原整與藍蔭鼎出面發起歡迎茶會，並座談台灣畫壇近況於鐵道旅館。(2.26) ・作品〈霧社之女〉入選第廿一屆日本水彩畫展。 ・「一廬會」第二屆洋畫展於台北教育會館。 ・成為中央美術會會員。
1935	・作品〈福德街〉、〈靜物〉參展第廿二屆日本水彩畫展。 ・作品〈南國初夏〉等二作入選中央美術展。 ・繪作《蕃山景趣》繪葉書集。 ・任台灣水彩畫會第九屆展審查員。
1936	・作品〈廟門〉參展第廿三屆日本水彩畫展。 ・川平朝申發表〈藍蔭鼎論〉於《台灣時報》。 ・台灣水彩畫會第十屆展於台北教育會館。

年代	重　要　紀　事
1938	・任開南商業工業職業學校美術教員。 ・作品〈路上飲食店〉、〈果物屋〉參展第廿五屆日本水彩畫展。 ・〈靜聽溪聲〉以無鑑查參加第一屆「府展」展出。
1939	・與台灣女學生水彩作品聯展於羅馬。 ・應義大利美術協會邀請舉行個展於羅馬，同時受邀成為該會 　正會員。
1940	・水彩個展於台北教育會館。 ・作品〈市場〉入選「一水會」第四屆展。 ・作品〈南國之夜〉參展紀元二千六百年奉祝美展。 ・旅遊中國大陸，遍及各省。
1941	・改名石川秀夫。 ・作品〈夏日台灣〉入選「一水會」第五屆展。
1942	・作品〈街頭賣卜師〉參展第廿九屆日本水彩畫展。 ・作品〈月明之影〉參展第一屆大東亞戰爭美術展。
1943	・作品〈獅子舞〉參展日本水彩畫會 30 周年展。 ・作品〈嶋を後に〉參展第七屆海洋美術展。 ・發表〈美術片談：觀畫之心〉於《興南新聞》。
1945	・辭去所有教職。 ・台灣政權易幟。
1947	・任台灣畫報社社長兼總編輯長。 ・任中華民國教育部美育委員會委員。

年代	重　要　紀　事
1950	·任風景協會總幹事、任中國美術協會理事。
1951	·作品參加法國水彩畫協會舉辦展覽。 ·創辦《豐年》半月刊，社長兼總編輯。 ·教育廳創辦「台灣全省學生美展」。 ·巴西第一屆聖保羅雙年展。
1952	·入選為法國水彩畫協會會員。 ·應美國紐約國立畫廊邀請舉行首次畫展。
1954	·非正式水彩個展於台北自家。 ·應美國國務院邀請訪問美國，遊歷美國各大州城，演講二十二次，宣揚我國文化並在各大城市舉行十次畫展，由當時我駐美大使顧維鈞、胡適博士、于斌總主教等主持介紹。 ·在華盛頓國際大廈舉行旅美首次畫展，赴白宮晉謁美國艾森豪總統，並呈獻水彩畫〈玉山瑞雪〉一幅，象徵自由中國之巍然屹立，並懸掛在白宮西廳。 ·中美聯誼會、華美協進會聯合舉辦二次畫展於芝加哥國際大廈，隨後並在洛杉磯新華埠巴沙甸拿大慶畫展。
1955	·蔣宋美齡女士親駕畫室談論繪畫。

年代	重 要 紀 事
1956	・任全國書畫展審查委員、任政工幹部學校教授。 ・作品參加法國巴黎水彩畫協會展覽。 ・作品參加巴黎市國家畫廊展出並被製成原色明信片廣為介紹（兩幅）。 ・原為紐約市公共圖書館珍藏之作品〈台灣新年〉由美國玻璃技師雕刻在水晶玻璃器上，代表中華民國在美國紐約州康寧城玻璃藝術博物館展出。同時該作品在華盛頓國家藝術館展出時深獲美國國務卿杜勒斯賞識，現該作品存藏國立歷史博物館。
1957	・任教育部學術審議委員。 ・英國水彩畫協會展覽會中三幅作品獲特殊讚譽，並被收藏於英國皇家美術院。 ・奉教育部派命代表我國出席第一屆國際藝術會議，並應聘為國際美術展覽會審查委員。 ・任東南亞國際藝術會議代表赴菲，首應菲律賓外交部之邀展出。另晉謁菲律賓總統賈西亞，呈獻水彩畫〈群鴨〉一幅。 ・晉謁越南總統吳廷琰獻畫〈翠竹〉促進友誼。贈泰王哈瑪九世由杭立武大使陪同。 ・下旬因公出國訪問途中突聞母病重即返國奉侍，不久喪母，蒙總統蔣介石頒誄辭〈荻畫揚芬〉。
1958	・由美國新聞處及國立歷史博物館聯合主辦舉行遊美畫展。 ・全國攝影展評審委員。 ・在新加坡舉辦畫展。

年代	重　　要　　紀　　事
1959	・榮獲教育部學術文藝美術類獎。 ・任全省美術展審查委員。
1960	・法國國立水彩畫協會正式聘為審查委員。 ・任台灣省政府顧問。
1961	・前美國總統甘迺迪之妹特別代表美國總統來訪。
1962	・被世界最高權威之日內瓦國際藝術年鑑，推薦為當代全世界 　二十五位最傑出藝術家之一。
1963	・任台灣電視公司節目部評議委員會委員。
1964	・任教育部學術審議委員會委員。 ・在倫敦國家畫廊展出，45幅作品全被收藏。
1965	・遷至士林鼎廬。 ・應西班牙國立美術館之邀，繪製〈蓬萊長春〉巨幅水彩畫， 　陳列該館東方部陳列室。 ・任台北公園整修設計委員會委員。

年代	重　要　紀　事
1966	・受聘國父紀念館興建委員會。 ・倫敦國家畫廊展畫，〈養鴨人家〉由倫敦劍橋美術館收藏。 ・受聘嘉新新聞獎評議委員。 ・赴菲協助倫禮杳中國公園園景設計。並應菲華各界慶祝中山先生百年紀念大會邀請假駐菲大使館舉行畫展。菲總統馬可仕夫人主持價值一千萬元菲幣的「文化中心」建築破土典禮特予推介。 ・應聘任中國文化學院教授，政工幹部學校教授，國軍新文藝運動輔導委員會委員。中山學術基金會文藝創作獎助審議委員會西畫組評議委員。 ・中國學術院推選為文學、藝術哲士。
1967	・受聘中華民國十大傑出女青年選拔委員會顧問。 ・嚴副總統家淦訪美時繪贈大魯閣風景畫十二幅供攜往華盛頓，代表政府致贈詹森總統。 ・〈河邊浣衣〉、〈大地豐收〉二幅被美國麻薩諸塞州的豪利約博物館列為一九六七年度收藏的世界名畫，為東方畫家之第一人。 ・國軍第三屆文藝金像獎評審委員，中華文化復興運動推行委員會委員。 ・〈田園〉、〈養鴨人家〉二幅編入世界名畫畫集。
1968	・十大傑出女青年評審委員。
1969	・世界藝術家年鑑列於顯著地位。 ・聯合國教育科學文化組織國委員會委員。

年代	重　要　紀　事
1970	・中華學術院贈予名譽哲士。 ・巴黎市立藝術館畫展。 ・蒙總統蔣介石召見於陽明山中山樓。 ・開始東南亞訪問之旅，訪菲以〈瑞祥舞龍圖〉獻馬可仕總統，並主持多項演講。 ・訪泰呈〈瑞祥舞獅圖〉於泰皇蒲眉蓬。訪韓謁見朴正熙總統並贈畫。 ・訪日佐藤首相，被奉為上賓。
1971	・歐洲藝術討論學會與美國藝術評論學會聯合選為第一屆世界十大水彩畫家為東方藝術家之第一人。
1972	・著手《鼎盧小語》。
1973	・岸信介訪華，至鼎盧訪友。 ・出任華視董事長。
1974	・應邀訪問東南亞。
1975	・完成〈晚歸圖〉。 ・為追悼故總統蔣公完成〈常駐我心中〉及〈中國人的眼淚〉二文。稍後並完成〈慈湖圖〉獻中正紀念堂。 ・應丹麥藝術學會邀請至歐洲各國考察、贈畫教宗保祿六世。 ・訪白宮，贈畫福特總統。
1976	・赴美參加〈人類新境界〉會議。 ・著手畫集《世界點滴》寫作，以文釋圖並連載於中國時報。
1977	・《畫我故鄉》第一次刊出，以文釋圖連載於中國時報。

年代	重　要　紀　事
1978	・獲哥斯大黎加總統卡拉柔接見，贈畫〈玉山春色〉一幅。 ・訪阿根廷、巴拿馬、巴西、烏拉圭。 ・贈畫〈玉山瑞色〉及〈樹下樂趣〉二幅供聖誕卡義賣。 ・避壽梨山，過宜蘭故居。
1979	・二月三日寄出《畫我故鄉》最後手稿〈新春談牛〉。 ・二月四日凌晨二時三十分壽終正寢，享年七十有七。
1991	・國立故宮博物院舉辦《藍蔭鼎先生紀念畫展》。
1998	・《真善美聖──藍蔭鼎的繪畫世界》畫展於國立歷史博物館，並出版專輯。
2018	・《豐年・農村・宜蘭人──藍蔭鼎與楊英風雙個展》於宜蘭美術館。

國家圖書館出版品預行編目(CIP)資料

真善美聖的實踐者：藍蔭鼎的生命與藝術 /
蕭瓊瑞著. -- 宜蘭市：宜縣文化局, 2018.12
160面；17×23公分
ISBN 978-986-05-7993-2（精裝）
1.藍蔭鼎 2.畫家 3.臺灣傳記

940.9933 107022050

真善美聖的實踐者
｜藍蔭鼎的生命與藝術｜

發 行 人：宋隆全
出　　版：宜蘭縣政府文化局
作　　者：蕭瓊瑞
執行編輯：黃銘篆、林翰君、林曉涵、黃贊維、李頤昊
策劃單位：宜蘭美術館
　　　　　宜蘭市中山路三段1號 電話/03-9369116
協辦單位：豐年美學有限公司

印行製作：藝術家出版社
　　　　　台北市金山南路（藝術家路）二段165號6樓
　　　　　TEL：（02）2388-6715
　　　　　FAX：（02）2396-5707
郵政劃撥：01044798 藝術家雜誌社帳戶

總 經 銷：時報文化出版企業股份有限公司
　　　　　桃園市龜山區萬壽路二段351號
　　　　　TEL：（02）2306-6842
南區代理：台南市西門路一段223巷10弄26號
　　　　　TEL：（06）261-7268
　　　　　FAX：（06）263-7698

出版日期：2018年12月
定　　價：550元
GPN 1010702533
ISBN 978-986-05-7993-2